*Victor Cousin*

# Du beau et de l'art

*Essai*

 Le code de la propriété intellectuelle du 1er juillet 1992 interdit en effet expressément la photocopie à usage collectif sans autorisation des ayants droit. Or, cette pratique s'est généralisée dans les établissements d'enseignement supérieur, provoquant une baisse brutale des achats de livres et de revues, au point que la possibilité même pour les auteurs de créer des œuvres nouvelles et de les faire éditer correctement est aujourd'hui menacée. En application de la loi du 11 mars 1957, il est interdit de reproduire intégralement ou partiellement le présent ouvrage, sur quelque support que ce soit, sans autorisation de l'Éditeur ou du Centre Français d'Exploitation du Droit de Copie , 20, rue Grands Augustins, 75006 Paris.

ISBN : 978-1545039151

10  9  8  7  6  5  4  3  2  1

*Victor Cousin*

# Du beau et de l'art

*Essai*

## *Table de Matières*

| | |
|---|---|
| *Introduction* | 6 |
| *Section I* | 6 |
| *Section II* | 16 |
| *Section III* | 26 |
| *Notes* | 46 |

## Introduction

L'esthétique, ou la théorie du beau et de l'art, est la partie de la philosophie qui a été le plus négligée parmi nous. On ne rencontre pas une seule ligne sur ce grand sujet avant le père André et Diderot. Diderot, qui avait des éclairs de génie, où tout fermentait sans venir à maturité, a semé çà et là une foule d'aperçus ingénieux et souvent contradictoires[1] ; il n'a pas laissé une théorie sérieuse. Dans une école contraire et meilleure, disciple de saint Augustin et de Malebranche, le père André a composé sur le beau un livre estimable, où il y a plus d'abondance que de profondeur, plus d'élégance que d'originalité[2]. Condillac, qui a écrit tant de volumes, n'a pas même un seul chapitre sur le beau. Ses successeurs ont traité la beauté avec le même dédain ; ne sachant trop comment l'expliquer dans leur système, ils ont trouvé plus commode de ne la point apercevoir. Grace à Dieu, elle n'en subsiste pas moins et dans l'âme et dans la nature. Nous allons essayer d'en recueillir les traits essentiels sans les altérer par aucun préjugé systématique ; nous en laisserons paraître la variété, et nous tâcherons aussi d'en saisir l'harmonie. Nous l'étudierons successivement dans l'homme qui la connaît et qui la sent, dans les objets de tout genre qui la contiennent, dans le génie qui la reproduit, dans les principaux arts qui l'expriment chacun à leur manière selon les moyens dont ils disposent.

Commençons par interroger l'âme en présence du beau.

## Section I

N'est-ce pas un fait incontestable qu'en face de certains objets, dans des circonstances très diverses, nous portons ce jugement : Cet objet est beau ? Cette affirmation n'est pas toujours explicite. Quelquefois elle ne se manifeste que par un cri d'admiration ; quelquefois elle s'élève silencieusement dans l'esprit qui à peine en a conscience. Les formes de ce phénomène varient, mais le phénomène est attesté par l'observation la plus vulgaire et la plus certaine, et toutes les langues en portent témoignage.

Quoique les objets sensibles soient ceux qui, chez la plupart des

hommes, provoquent le plus souvent le jugement du beau, ils n'ont pas seuls cet avantage ; le domaine de la beauté est plus étendu que le monde physique exposé à nos regards ; il n'a d'autres bornes que celles de la nature entière, de l'âme et du génie de l'homme. Devant une action héroïque, au souvenir d'un grand dévouement, même à la pensée des vérités les plus abstraites puissamment enchaînées entre elles dans un système admirable à la fois par sa simplicité et par sa fécondité, enfin devant des objets d'un autre ordre, devant les œuvres de l'art, ce même phénomène se produit en nous. Nous reconnaissons dans tous ces objets, si différents qu'ils soient, une qualité commune sur laquelle tombe notre jugement, et cette qualité nous l'appelons la beauté.

En vain on a tenté de réduire le beau à l'agréable.

Sans doute la beauté est presque toujours agréable aux sens, ou du moins elle ne doit pas les blesser. La plupart de nos idées du beau nous viennent par la vue et par l'ouïe, et tous les arts, sans exception, s'adressent à l'âme par le corps. Un objet qui nous fait souffrir, fût-il le plus beau du monde, bien rarement nous paraît tel. La beauté n'a point de prise sur une âme occupée par la douleur.

Mais si une sensation agréable accompagne souvent l'idée de la beauté, il n'en faut pas conclure que l'une soit l'autre.

L'expérience prouve que toutes les choses agréables ne nous paraissent pas belles, et que parmi les choses agréables celles qui le sont plus ne sont pas les plus belles : marque assurée que l'agréable n'est pas le beau, car si l'un est identique à l'autre, ils doivent toujours être proportionnés l'un à l'autre, et ils ne peuvent être séparés.

Or, tandis que tous nos sens nous donnent des sensations agréables, deux seulement ont le privilège d'éveiller en nous l'idée de la beauté. A-t-on jamais dit : Voilà une belle saveur, voilà une belle odeur ? Cependant on le devrait dire, si le beau est l'agréable. D'un autre côté, il est certains plaisirs de l'odorat et du goût qui ébranlent plus la sensibilité que les plus grandes beautés de la nature et de l'art, et même, parmi les perceptions de l'ouïe et de la vue, ce ne sont pas toujours les plus vives qui excitent le plus en nous l'idée de la beauté. Des tableaux d'un coloris médiocre, ceux de notre admirable Lesueur, par exemple, ne nous émeuvent-ils

Section I

pas plus profondément que telles œuvres éblouissantes, plus séduisantes aux yeux, moins touchantes à l'âme ? Je dis plus : non-seulement la sensation ne produit pas l'idée du beau, mais quelquefois elle l'étouffe. Qu'un artiste se complaise dans la reproduction de formes voluptueuses, en agréant aux sens, il trouble, il révolte en nous l'idée chaste et pure de la beauté. L'agréable n'est donc pas la mesure du beau, puisqu'en certains cas il l'efface et le fait oublier ; il n'est donc pas le beau, puisqu'il se trouve, et au plus haut degré, où le beau n'est pas.

Ceci nous conduit au fondement essentiel de la distinction de l'idée du beau et de la sensation de l'agréable, à savoir la différence de la sensibilité et de la raison.

Quand un objet vous plaît, si l'on vous demande pourquoi, vous ne pouvez rien répondre sinon que telle est l'impression que vous éprouvez en ce moment ; et si on vous avertit que ce même objet produit sur d'autres une impression différente et leur déplaît, vous ne vous en étonnez pas beaucoup, parce que vous savez que la sensibilité est diverse, et qu'il ne faut pas disputer des sensations. En est-il de même lorsqu'un objet ne vous plaît pas seulement, mais lorsque vous jugez qu'il est beau ? Lorsque vous prononcez, par exemple, que cette figure est noble et belle, que ce lever ou ce coucher de soleil est beau, que le désintéressement et le dévouement sont beaux, que la vertu est belle, si l'on vous conteste la vérité de ces jugements, alors vous n'êtes pas aussi accommodant que vous l'étiez tout à l'heure ; vous n'acceptez pas le dissentiment comme un effet inévitable de sensibilités différentes ; vous n'en appelez plus à votre sensibilité, qui naturellement se termine à vous ; vous en appelez à une autorité qui est faite pour les autres comme pour vous, celle de la raison. Vous vous croyez le droit d'accuser d'erreur celui qui contredit votre jugement ; car ici votre jugement ne repose plus sur quelque chose de variable et d'individuel, comme une sensation agréable ou pénible. L'agréable se renferme pour nous dans l'enceinte de notre propre organisation, où il change à tout moment, selon les révolutions perpétuelles de cette organisation, selon la santé et la maladie, l'état de l'atmosphère, celui de nos nerfs, etc. Mais il n'en est pas ainsi de la beauté : la beauté, comme la vérité, n'appartient à aucun de nous ; c'est le bien commun, c'est le domaine public de l'humanité ; personne n'a le droit

d'en disposer arbitrairement ; et quand nous disons : Cela est vrai, cela est beau, ce n'est plus l'impression particulière et variable de notre sensibilité que nous exprimons, c'est le jugement absolu que la raison impose à tous les hommes.

Confondez la raison et la sensibilité ; réduisez l'idée du beau à la sensation de l'agréable, le goût n'a plus de loi, la distinction du bon et du mauvais goût est abolie. Si je n'aime pas l'Apollon du Belvédère, vous me dites que je n'ai pas de goût. Qu'est-ce à dire ? n'ai-je pas des sens comme vous ? l'objet que vous admirez n'agit-il pas sur moi comme sur vous ? l'impression que j'éprouve n'est-elle pas aussi réelle que celle que vous éprouvez ? D'où vient donc que vous avez raison, vous qui ne faites qu'exprimer l'impression que vous ressentez, et que j'ai tort, moi qui fais précisément la même chose ? Est-ce parce que ceux qui sentent comme vous sont plus nombreux que ceux qui sentent comme moi ? Mais le nombre des voix n'est pour rien ici. Le beau étant défini ce qui produit sur les sens une impression agréable, une chose qui plaît, fût-ce à un seul homme, fût-elle affreusement laide aux yeux du genre humain tout entier, doit être cependant et très légitimement appelée belle par celui qui en reçoit une impression agréable, car pour lui elle satisfait à la définition. Il n'y a plus alors de vraie beauté, il n'y a plus que des beautés relatives et changeantes, des beautés de circonstance, de coutume, de mode, et toutes ces beautés, quelque différentes qu'elles soient, seront toutes légitimes, pourvu qu'elles rencontrent des sensibilités auxquelles elles agréent. Et comme il n'y a rien en ce monde, dans l'infinie diversité de nos dispositions, qui ne puisse plaire à quelqu'un, il n'y aura rien qui ne soit beau, ou pour mieux parler il n'y aura ni beau ni laid, et la Vénus des Hottentots égalera la Vénus de Médicis. L'absurdité des conséquences démontre l'absurdité du principe. Il n'y a qu'un moyen d'échapper à ces conséquences, c'est de répudier le principe, et de reconnaître que le jugement du beau est un jugement absolu, et, comme tel, radicalement différent de la sensation.

Enfin, et c'est ici le dernier écueil de la philosophie qui tire toutes nos idées des sens, n'y a-t-il en nous que l'idée d'une beauté imparfaite et finie, et en même temps que nous admirons les beautés réelles que nous présente la nature, ne nous élevons-nous pas à l'idée d'une beauté supérieure que Platon appelle excellemment

l'idée du beau, et que, d'après lui, tous les hommes d'un goût délicat, tous les artistes appellent l'idéal ? Si nous établissons des degrés dans la beauté des choses, n'est-ce pas parce que nous les comparons, souvent sans nous en rendre compte, à cet idéal qui nous est la mesure et la règle de tous nos jugements sur les beautés particulières ? Comment cette idée de la beauté absolue enveloppée dans tous nos jugements sur le beau, comment cette beauté idéale, que nous ne pouvons réaliser, mais qu'il nous est impossible de ne pas concevoir, nous serait-elle révélée par la sensation, par une faculté variable et relative comme les objets qu'elle aperçoit ?

Après avoir distingué l'idée du beau de la sensation de l'agréable, nous pouvons aborder un phénomène d'un autre ordre, qui est attaché à l'idée du beau, et y tient par des liens si intimes, que les meilleurs juges l'ont très souvent confondu avec elle.

N'est-il pas certain qu'en même temps que vous jugez que tel ou tel objet est beau, vous sentez aussi sa beauté, c'est-à-dire que vous éprouvez à sa vue une émotion délicieuse, et que vous êtes attiré vers cet objet par un sentiment de sympathie et d'amour ? Dans d'autres cas, vous jugez autrement, et vous éprouvez un sentiment contraire à celui-là. L'aversion accompagne le jugement du laid, comme l'amour le jugement du beau.

Plus l'objet est beau, plus la jouissance qu'il procure à l'âme est vive, et l'amour profond sans être passionné. Dans l'admiration, le jugement domine, mais animé par le sentiment. L'admiration s'accroît-elle à ce point d'imprimer à l'âme un mouvement, une ardeur qui semblent excéder les limites de la nature humaine, ce degré suprême de l'admiration et de l'amour s'appelle l'enthousiasme.

La philosophie de la sensation n'explique le sentiment comme l'idée du beau qu'en le dénaturant : elle le confond avec la sensation agréable, et par conséquent pour elle l'amour de la beauté n'est que le désir. Il n'y a pas de théorie que les faits contredisent davantage.

D'abord l'émotion intime attachée à la perception du beau se distingue de la sensation agréable à ce signe manifeste que cette émotion suit le jugement du beau, et que la sensation le précède[3].

En second lieu, qu'est-ce que le désir ? Un mouvement de l'âme qui a pour fin, avouée ou secrète, la possession de son objet. Mais le sentiment du beau ne se rapporte pas à la possession. L'admiration

est de sa nature respectueuse, tandis que le désir tend à profaner son objet.

Le désir est fils du besoin. Il suppose donc en celui qui l'éprouve un manque, un défaut, et jusqu'à un certain point une souffrance. Le sentiment du beau est sa propre satisfaction à lui-même.

Le désir est enflammé, impétueux, douloureux. Le sentiment du beau, libre de tout désir et en même temps de toute crainte, élève et échauffe l'âme, et peut la transporter jusqu'à l'enthousiasme sans lui faire connaître les troubles de la passion. L'artiste n'aperçoit que le beau là où l'homme sensuel ne voit que l'attrayant ou l'effrayant. Sur un vaisseau battu par la tempête, quand les passagers tremblent à la vue des flots menaçants et au bruit de la foudre qui gronde sur leur tête, l'artiste demeure absorbé dans la contemplation de ce sublime spectacle. Vernet se fait attacher à un mât pour contempler plus longtemps l'orage dans sa beauté majestueuse et terrible. Dès qu'il connaît la peur, dès qu'il partage l'émotion commune, l'artiste s'évanouit, il ne reste plus que l'homme.

Le sentiment du beau est si peu le désir que l'un et l'autre s'excluent.

Laissez-moi prendre un exemple vulgaire. Devant une table chargée de mets et de vins délicieux, le désir de la jouissance s'éveille, mais non pas le sentiment du beau. Je suppose qu'au lieu de songer au plaisir que me promettent toutes les choses étalées sous mes yeux, j'envisage seulement la manière dont elles sont arrangées et disposées sur la table et l'ordonnance du festin : le sentiment du beau pourra naître en quelque degré ; mais, assurément, ce ne sera ni le besoin ni le désir de m'approprier cette symétrie, cette ordonnance.

Le propre de la beauté n'est pas d'irriter et d'enflammer le désir, mais de l'épurer et de l'ennoblir. Plus une femme est belle, non pas de cette beauté commune et grossière que Rubens anime en vain de son ardent coloris, mais de cette beauté idéale que l'antiquité et l'école romaine et florentine ont seules connue, plus, à l'aspect de cette noble créature, le désir est tempéré par un sentiment exquis et délicat, quelquefois même remplacé par un culte désintéressé. Si la Vénus du Capitole ou la sainte Cécile excitent en vous des désirs sensuels, vous n'êtes pas fait pour sentir le beau.

Le sentiment du beau est donc un sentiment spécial, comme l'idée du beau est une idée simple. Mais ce sentiment un en lui-même ne se manifeste-t-il que sous une seule forme et ne s'applique-t-il qu'à un seul genre de beauté ? Ici encore, ici comme toujours, interrogeons l'expérience.

Quand vous avez sous les yeux un objet dont les formes sont parfaitement déterminées et l'ensemble facile à embrasser, une belle fleur, une belle statue, un temple antique d'une médiocre grandeur, chacune de vos facultés s'attache à cet objet et s'y repose avec une satisfaction sans mélange ; vos sens en perçoivent aisément les détails ; votre raison saisit l'heureuse harmonie de toutes ses parties. Cet objet a-t-il disparu, vous vous le représentez distinctement tout entier, tant les formes en sont précises et arrêtées. L'âme, en le contemplant, ressent une joie douce et tranquille, une sorte d'épanouissement.

Considérez au contraire un objet aux formes vagues et indéfinies, et qui pourtant soit très beau ; l'impression que vous éprouvez est sans doute encore un plaisir, mais c'est un plaisir d'un autre ordre. Cet objet ne tombe pas sous toutes vos prises comme le premier. La raison le conçoit, mais les sens et l'imagination s'efforcent en vain d'atteindre ses dernières limites : vos facultés s'agrandissent, elles s'enflent pour ainsi dire afin de l'embrasser ; mais il leur échappe et les surpasse infiniment. Le plaisir que vous ressentez vient de la grandeur même de cet objet, mais en même temps cette grandeur fait naître en vous je ne sais quel sentiment mélancolique, parce qu'elle vous est disproportionnée. À la vue du ciel étoilé, de la mer immense, de montagnes gigantesques, l'admiration est mêlée de tristesse. C'est que ces objets, finis en réalité comme le monde lui-même, nous semblent infinis dans l'impuissance où nous sommes de comprendre leur immensité, et, en imitant ce qui est vraiment sans bornes, éveillent en nous l'idée de l'infini, cette idée qui relève à la fois et confond notre intelligence. Le sentiment correspondant que l'âme éprouve est un plaisir austère.

Voilà deux sentiments très différents. Aussi leur a-t-on donné des noms différents ; l'un a été appelé singulièrement le sentiment du beau, l'autre celui du sublime.

Il intervient encore dans la perception du beau une autre facul-

té, non moins nécessaire que le jugement et le sentiment, qui les anime et les vivifie, l'imagination.

Lorsque la sensation, le jugement et le sentiment se sont produits en moi à l'occasion d'un objet extérieur, ils se reproduisent en l'absence même de cet objet ; c'est là la mémoire.

La mémoire est double : non-seulement je me souviens que j'ai été en présence d'un certain objet, ce qui me suggère l'idée du passé, mais encore je me représente cet objet absent tel qu'il était, tel que je l'ai vu, senti, jugé ; le souvenir est alors une image. Dans ce dernier cas, la mémoire a été appelée mémoire imaginative. C'est là le fond de l'imagination, mais l'imagination est plus encore.

L'esprit, s'appliquant aux images fournies par la mémoire, les décompose, choisit entre leurs traits différents, en forme des combinaisons et des images nouvelles. Sans ce nouveau pouvoir, l'imagination serait captive dans le cercle de la mémoire, tandis qu'elle doit disposer à son gré du passé et de l'avenir, du réel et du possible.

Le don d'être affecté fortement par les objets et de reproduire leurs images évanouies, et la puissance de modifier ces images pour en composer de nouvelles, épuisent-ils ce que les hommes appellent l'imagination ? Non, ou du moins, si ce sont bien là les éléments propres de l'imagination, il faut que quelque autre chose s'y ajoute et les féconde, à savoir le sentiment du beau en tout genre. C'est à ce foyer que s'allume et s'entretient la grande imagination. Suffisait-il à Corneille, pour faire *Horace*, d'avoir lu Tite-Live, de s'en représenter vivement plusieurs scènes, d'en saisir les principaux traits et de les combiner heureusement ? Il lui fallait en outre le sentiment, l'amour du beau, surtout du beau moral ; il lui fallait ce grand cœur d'où est sorti le mot du vieil Horace.

Maintenant il est assez clair qu'on ne peut borner l'imagination aux images proprement dites et aux idées qui se rapportent à des objets physiques, ainsi que le mot paraît l'exiger. Se rappeler des sons, choisir entre eux, les combiner pour en tirer des effets nouveaux, n'est-ce pas là aussi de l'imagination, bien que le son ne soit pas une image ? Le vrai musicien ne possède pas moins d'imagination que le peintre. On accorde au poète de l'imagination lorsqu'il retrace les images de la nature : lui refusera-t-on cette même faculté lorsqu'il retrace des sentiments ? Mais, outre les images et

les sentiments, le poète ne fait-il pas emploi des hautes pensées de la justice, de la liberté, de la vertu, en un mot de toutes les idées morales ? Dira-t-on que dans ces peintures morales, dans ces tableaux de la vie intime de l'âme, ou gracieux ou énergiques, il n'y a pas d'imagination ?

Vous voyez quelle est l'étendue de l'imagination ; elle n'a point de bornes. Son caractère distinctif est d'ébranler fortement l'âme en présence de tout objet beau, et de l'ébranler tout aussi fortement par le seul ressouvenir, ou même à l'idée d'un objet imaginaire. On la reconnaît à ce signe, qu'elle produit à l'aide de ses représentations la même impression, et même une impression plus vive, que la nature à l'aide des objets réels. Si la beauté absente ou rêvée n'agit pas sur vous autant et plus que la beauté présente, vous pouvez avoir mille autres dons ; celui de l'imagination vous a été refusé.

Aux yeux de l'imagination, le monde réel languit auprès de ses fictions. On peut sentir que l'imagination devient la maîtresse à l'ennui des choses réelles et présentes. Les fantômes de l'imagination ont un vague, une indécision de formes qui émeut mille fois plus que la netteté et la distinction des perceptions actuelles. Et puis, à moins d'être entièrement fou, et la passion ne nous rend pas toujours ce service, il est très difficile de voir la réalité autrement qu'elle n'est, c'est-à-dire très imparfaite. On fait au contraire de l'image tout ce qu'on veut, on l'embellit à son insu, on la transfigure à son gré. Il y a dans le fond de l'âme humaine une puissance infinie de sentir et d'aimer, à laquelle le monde entier ne répond pas, encore bien moins une seule de ses créatures, si charmante qu'elle puisse être. Toute beauté mortelle vue de près ne suffit pas à cette puissance insatiable qu'elle excite et ne peut satisfaire ; mais de loin les défauts disparaissent ou s'affaiblissent, les nuances se mêlent et se confondent dans le clair-obscur du souvenir et du rêve, et les objets plaisent mieux parce qu'ils sont moins déterminés. Le propre des hommes d'imagination est de se représenter les choses et les hommes différemment de ce qu'ils sont, et de se passionner pour ces images fantastiques. Ce qu'on appelle les hommes positifs, ce sont les hommes sans imagination, qui n'aperçoivent que ce qu'ils voient, et traitent avec la réalité telle qu'elle est, au lieu de la transformer. Ils ont, en général, plus de raison que de sentiment, et ils sont plus capables de calcul que d'entraînement. Ils peuvent

Victor Cousin

être sérieusement et profondément honnêtes, ils ne seront jamais ni poètes ni artistes. Ce qui fait l'artiste et le poète, c'est, avec un fonds de bon sens et de raison sans lequel tout le reste est vain, un cœur sensible, irritable même, surtout une vive, une puissante imagination.

Si le sentiment agit sur l'imagination, on le voit, l'imagination le lui rend avec usure.

Disons-le : cette passion pure et ardente, ce culte de la beauté qui fait le grand artiste, ne se peut rencontrer que dans un homme d'imagination. En effet, le sentiment du beau peut s'éveiller en chacun de nous devant tout objet beau ; mais quand cet objet a disparu, si son image ne subsiste pas vivement retracée, le sentiment qu'il a un moment excité s'efface peu à peu : il pourra se ranimer à la vue d'un autre objet, mais pour s'éteindre encore, mourant toujours pour renaître par hasard ; n'étant pas nourri, accru, exalté par la reproduction vivace et continue de son objet dans l'imagination, il manque de cette puissance inspiratrice, sans laquelle il n'y a ni artiste ni poète.

Un mot encore sur une faculté qui n'est pas une faculté simple, mais un heureux mélange de celles qui viennent d'être rappelées, le goût, si maltraité, si arbitrairement limité dans toutes les théories.

Si, après avoir entendu une belle œuvre poétique ou musicale, admiré une statue, un tableau, vous pouvez vous retracer vivement ce que vos sens ont perçu, voir encore le tableau absent, entendre les sons qui ne retentissent plus ; en un mot, si vous avez de l'imagination, vous possédez une des conditions sans lesquelles il n'y a point de vrai goût. Pour goûter les œuvres de l'imagination, ne faut-il pas en avoir soi-même ? N'a-t-on pas besoin pour sentir un auteur, non de l'égaler sans doute, mais de lui ressembler en quelque degré ? Un esprit sensé, mais sec et austère, comme Le Batteux, comme Condillac, ne sera-t-il pas insensible aux plus heureuses audaces du génie, et ne portera-t-il pas dans la critique une sévérité étroite, une raison très peu raisonnable, puisqu'elle ne comprend pas toutes les parties de la nature humaine, une intolérance qui mutile et flétrit l'art en croyant l'épurer ?

Si donc vous ne vous représentez pas vivement les belles choses, vous ne les jugerez pas comme il faut ; mais, d'un autre côté, ce

n'est pas cette faculté de représentation elle-même qui prononce sur leur beauté. Et puis cette vivacité d'imagination, si précieuse au goût quand elle est un peu contenue, ne produit, lorsqu'elle domine, qu'un goût très imparfait, qui, n'ayant pas la raison pour fondement, n'en tient pas compte dans ce qu'il apprécie, et risque de mal comprendre la plus grande beauté, la beauté réglée. L'unité dans la composition, l'harmonie de toutes les parties, la juste proportion des détails, l'habile combinaison des effets, le choix, la sobriété, la mesure, sont autant de mérites qu'il sentira peu et qu'il ne mettra point à leur place. L'imagination est pour beaucoup sans doute dans les ouvrages de l'art, mais enfin elle n'est pas tout. Ce qui fait d'*Athalie* et du *Misanthrope* deux merveilles incomparables, est-ce seulement l'imagination ? N'y a-t-il pas aussi dans la simplicité profonde du plan, dans le développement mesuré de l'action, dans la vérité soutenue des caractères, une raison supérieure, différente de l'imagination qui fournit les couleurs, et de la sensibilité qui donne la passion ?

Outre l'imagination et la raison, l'homme de goût doit posséder le sentiment et l'amour de la beauté. Il faut qu'il se complaise à la rencontrer, qu'il la cherche, qu'il l'appelle. Comprendre et démontrer qu'une chose n'est pas belle, plaisir médiocre, tâche ingrate ; mais discerner une belle chose, s'en pénétrer, la mettre en évidence, faire partager à d'autres son sentiment, jouissance exquise, tâche généreuse. L'admiration est à la fois, pour celui qui l'éprouve, un bonheur et un honneur. C'est un bonheur de sentir profondément ce qui est beau ; c'est un honneur de savoir le reconnaître. L'admiration est le signe d'une raison élevée, servie par un noble cœur. Elle est au-dessus de la petite critique, sceptique et impuissante ; mais elle est l'âme de la grande critique, de la critique féconde ; elle est, pour ainsi dire, la partie divine du goût.

## Section II

Après avoir étudié le beau en nous-mêmes, dans les facultés qui le perçoivent et l'apprécient, la raison, le sentiment, l'imagination, le goût, nous arrivons, selon l'ordre déterminé par la méthode, à cette seconde question : Qu'est-ce que le beau dans les objets ? L'étude du

beau serait imparfaite, si nous ne couronnions ces rapides analyses par celle du beau en lui-même, de ses caractères, de ses espèces, de son principe.

L'histoire de la philosophie nous offre bien des théories sur la nature du beau : nous ne voulons ni les énumérer ni les discuter toutes ; nous signalerons les plus importantes[4].

Il en est une, bien grossière, qui définit le beau, — ce qui plaît aux sens, ce qui leur procure une impression agréable. Nous ne nous arrêterons pas à cette opinion ; nous l'avons suffisamment réfutée en faisant voir qu'il est impossible de réduire l'idée du beau à la sensation de l'agréable.

Un empirisme un peu plus raffiné met l'utile à la place de l'agréable, c'est-à-dire change la forme du même principe. Le beau n'est plus l'objet qui nous procure dans le moment présent une sensation agréable, mais fugitive ; c'est l'objet qui est de nature à nous procurer souvent cette même sensation, ou qui peut nous servir à nous en procurer souvent de semblables. Il ne faut pas un grand effort d'observation ni de raisonnement pour se convaincre que l'utilité n'a rien à voir avec la beauté. Ce qui est utile n'est pas toujours beau, ce qui est beau n'est pas toujours utile ; ce qui est à la fois utile et beau est beau par un autre endroit que son utilité. Voyez un levier, une poulie : assurément rien de plus utile. Cependant vous n'êtes pas tenté de dire que cela soit beau. Avez-vous découvert un vase antique, admirablement travaillé : vous vous écriez que ce vase est beau, sans vous aviser de rechercher à quoi il vous servira. Enfin, la symétrie et l'ordre sont des choses belles, et en même temps ce sont des choses utiles, soit parce qu'elles ménagent l'espace, soit parce que les objets disposés symétriquement sont plus faciles à trouver quand on en a besoin ; mais ce n'est point là ce qui fait pour nous la beauté de la symétrie, car nous saisissons immédiatement ce genre de beauté, et c'est souvent assez tard que nous reconnaissons l'utilité qui s'y rencontre. Il arrive même quelquefois qu'après avoir admiré la beauté d'un objet, nous n'en pouvons deviner l'usage, bien qu'il en ait un. L'utile est donc entièrement différent du beau, loin d'en être le fondement.

Une théorie célèbre et bien ancienne met le beau dans la parfaite convenance des moyens relativement à leur fin. Ici le beau n'est plus

Section II

l'utile, c'est le convenable. Ces deux idées doivent être distinguées. Une machine produit d'excellents effets, économie de temps, de travail, etc. ; elle est donc utile. Si de plus, examinant sa construction, je trouve que chaque pièce est à sa place, et que toutes sont habilement disposées pour le résultat qu'elles doivent produire ; même sans envisager l'utilité de ce résultat, comme les moyens sont bien appropriés à leur fin, je juge qu'il y a là convenance. Déjà nous nous rapprochons de l'idée du beau, car nous ne considérons plus ce qui est utile, mais ce qui est comme il faut. Cependant nous n'avons pas encore atteint le vrai caractère de la beauté : il y a, en effet, des objets très bien disposés pour leur fin, et que nous n'appelons pas beaux. Un siège sans ornement et sans élégance, pourvu qu'il soit solide, que toutes les pièces se tiennent bien, qu'on puisse s'y asseoir avec sécurité, qu'on y soit commodément, agréablement même, peut donner l'exemple de la plus parfaite convenance des moyens à la fin ; on ne dira pas pour cela que ce meuble est beau. Toutefois il y a ici cette différence entre la convenance et l'utilité, qu'un objet, pour être beau, n'a pas besoin d'être utile, mais qu'il n'est pas beau s'il ne possède de la convenance, s'il y a désaccord entre la fin et les moyens.

On a cru trouver le beau dans la proportion, et c'est bien là, en effet, une des conditions de la beauté ; mais ce n'en est qu'une. Il est certain qu'un objet mal proportionné ne peut être beau. Il y a dans tous les objets beaux, quelque éloignés qu'ils soient de la forme géométrique, une sorte de géométrie vivante. Mais, je le demande, est-ce la proportion qui domine dans cet arbre élancé, aux branches flexibles et gracieuses, au feuillage riche et nuancé ? Qui fait la beauté terrible d'un orage, qui fait celle d'une grande image, d'un vers isolé ou d'une ode sublime ? Ce n'est pas, je le sais, le manque de loi et de règle, mais ce n'est pas non plus la règle et la loi ; souvent même ce qui frappe d'abord est une apparente irrégularité. Il est absurde de prétendre que ce qui nous fait admirer toutes ces choses et bien d'autres est la même qualité qui nous fait admirer une figure géométrique, c'est-à-dire l'exacte correspondance des parties.

Ce que nous disons de la proportion, on le peut dire de l'ordre, qui est quelque chose de moins mathématique que la proportion, mais qui n'explique guère mieux ce qu'il y a de libre, de varié, d'aban-

donné dans certaines beautés.

Toutes ces théories, qui ramènent la beauté à l'ordre, à l'harmonie, à la proportion, ne sont au fond qu'une seule et même théorie, qui voit avant tout dans le beau l'unité. Et assurément l'unité est belle, elle est une partie considérable de la beauté, mais elle n'est pas la beauté tout entière.

La plus vraie théorie du beau est celle qui le compose de deux éléments contraires et également nécessaires, l'unité et la variété. Voyez une belle fleur : sans doute l'unité, l'ordre, la proportion, la symétrie même, y sont, car, sans ces qualités, la raison en serait absente, et toutes choses sont faites avec une merveilleuse raison ; mais en même temps que de diversité ! combien de nuances dans la couleur ! quelles richesses dans les moindres détails ! Même en mathématiques, ce qui est beau, ce n'est pas un principe abstrait, c'est ce principe engendrant une longue suite de conséquences. Il n'y a pas de beauté sans la vie, et la vie c'est le mouvement, c'est la diversité.

L'unité et la variété s'appliquent à tous les ordres de beauté. Parcourons rapidement ces différents ordres.

Il y a d'abord les objets beaux à proprement parler et les objets sublimes. Un objet beau, nous l'avons vu, est quelque chose d'achevé, de circonscrit, de limité, que toutes nos facultés embrassent aisément, parce que ses diverses parties sont soumises à une juste mesure. Un objet sublime est celui qui par des formes, non pas disproportionnées en elles-mêmes, mais moins arrêtées et plus difficiles à saisir, éveille en nous le sentiment de l'infini.

Voilà déjà deux espèces distinctes de beauté ; mais la réalité est inépuisable, et à tous les degrés de la réalité il y a de la beauté.

Dans les objets sensibles, les couleurs, les sons, les figures, les mouvements, sont capables de produire l'idée et le sentiment du beau ; toutes ces beautés se rangent sous ce genre de beauté qu'on appelle, à tort ou à raison, la beauté physique.

Si du monde des sens nous nous élevons à celui de l'esprit, de la vérité, de la science, nous y trouverons des beautés plus sévères, mais non moins réelles, qui ont reçu le nom de beautés intellectuelles.

Enfin, si nous considérons le monde moral et ses lois, l'idée de

la liberté, de la vertu, du dévouement, ici l'austère justice d'un Aristide, là l'héroïsme d'un Léonidas, les prodiges de la charité ou du patriotisme, voilà certes un troisième ordre de beauté qui surpasse les deux autres, à savoir la beauté morale.

N'oublions pas non plus d'appliquer à toutes ces beautés la distinction du beau et du sublime. Il y a donc du beau et du sublime à la fois dans la nature, dans les idées, dans les sentiments, dans les actions. Quelle variété presque infinie dans la beauté !

Après avoir énuméré toutes ces différences, ne pourrait-on pas les réduire ? Elles sont incontestables ; mais dans cette diversité n'y a-t-il pas d'unité ? n'y a-t-il pas une beauté unique dont toutes les beautés particulières ne sont que des reflets, des nuances, des degrés ou des dégradations ? Il faut résoudre cette question, sans quoi la théorie du beau est un dédale sans issue : on applique le même nom aux choses les plus diverses, sans connaître l'unité réelle qui autorise cette unité de nom.

Ou les diversités que nous avons signalées dans la beauté sont telles qu'il est impossible d'en découvrir le rapport, ou ces diversités sont surtout apparentes, et elles ont leur harmonie et leur unité cachée.

Prétend-on que cette unité est une chimère ? Alors la beauté physique, la beauté morale et la beauté intellectuelle sont étrangères l'une à l'autre. Que fera donc l'artiste ? Il est environné de beautés différentes, et il doit faire un ouvrage un ; car telle est la loi reconnue de l'art. Mais si cette unité qu'on lui impose est une unité factice, s'il n'y a dans la nature que des beautés essentiellement dissemblables, l'art nous trompe et ment. Qu'on explique alors comment le mensonge est la loi de l'art.

Je ne retire ni la distinction du beau et du sublime, ni les autres distinctions tout à l'heure indiquées ; mais il faut réunir après avoir distingué. Ces distinctions et ces réunions ne sont pas contradictoires : c'est la vérité, c'est la beauté même, dont la grande loi est l'unité aussi bien que la variété. Tout est un et tout est divers. Nous avons distingué la beauté en trois grandes classes : la beauté physique, la beauté intellectuelle et la beauté morale. Le moment est venu de rechercher l'unité de ces trois sortes de beautés. Or, mon opinion est qu'elles se résolvent dans une seule et même beauté, la

beauté morale, en entendant par là, avec la beauté morale proprement dite, toute beauté spirituelle.

Mettons cette opinion à l'épreuve des faits.

Placez-vous devant cette statue d'Apollon qu'on appelle l'Apollon du Belvédère, et observez attentivement ce qui vous frappe dans ce chef-d'œuvre. Winkelmann, qui n'était pas un métaphysicien, mais un savant antiquaire, un homme de goût sans système, Winkelmann a fait une analyse célèbre de l'Apollon[5]. Il est curieux de l'étudier. Ce que Winkelmann relève avant tout, c'est le caractère de divinité empreint dans la jeunesse immortelle répandue sur ce beau corps, dans la taille un peu au-dessus de la taille humaine, dans l'attitude majestueuse, dans le mouvement impérieux, dans l'ensemble et dans tous les détails de la personne. Ce front est bien celui d'un dieu. Une paix inaltérable y habite. Plus bas l'humanité reparaît un peu, et il le faut bien, pour intéresser l'humanité aux œuvres de l'art. Dans ce regard satisfait, dans le gonflement des narines, dans l'élévation de la lèvre inférieure, on sent à la fois une colère mêlée de dédain, l'orgueil de la victoire et le peu de fatigue qu'elle a coûté. Pesez bien chaque mot de Winkelmann. Chacun de ces mots contient une impression morale. Le ton du savant antiquaire s'élève peu à peu jusqu'à l'enthousiasme. Son analyse devient un hymne à la beauté spirituelle, et la conclusion qui se tire d'elle-même, bien que l'auteur ne l'ait pas systématiquement tirée, c'est que la vraie beauté de l'admirable statue réside particulièrement dans l'expression de la beauté morale.

Au lieu d'une statue, observez l'homme réel et vivant. Voyez cet homme qui, sollicité par les motifs les plus puissants de sacrifier son devoir à sa fortune, après une lutte héroïque, triomphe de l'intérêt et sacrifie la fortune à la vertu ; regardez-le au moment où il vient de prendre cette résolution magnanime ; sa figure vous paraîtra belle : c'est qu'elle exprime la beauté de son âme. Peut-être en toute autre circonstance la figure de cet homme est-elle commune, triviale même ; ici, illuminée et comme transfigurée par l'âme, elle s'est ennoblie, elle a pris un caractère imposant de beauté. Ainsi la figure naturelle de Socrate contraste étrangement avec le type de la beauté grecque[6] ; mais sur cette toile merveilleuse[7], voyez Socrate à son lit de mort, au moment de boire la ciguë, s'entretenant avec ses disciples de l'immortalité de l'âme, et sa figure vous paraîtra

Section II

sublime.

Au plus haut point de grandeur morale, Socrate expire : vous n'avez plus sous les yeux que son cadavre. La figure morte conserve sa beauté tant qu'elle garde les traces de l'esprit qui l'animait ; mais peu à peu l'expression s'éteint ou disparaît, la figure alors redevient vulgaire et laide. L'expression de la mort est hideuse ou sublime : hideuse à l'aspect de la décomposition de la matière que l'esprit ne retient plus ; sublime quand elle éveille en nous l'idée de l'éternité.

Considérez la figure de l'homme en repos : elle est plus belle que celle de l'animal, et la figure de l'animal est plus belle que la forme de tout objet inanimé. C'est que la figure humaine, même en l'absence de la vertu et du génie, réfléchit toujours une nature intelligente et morale ; c'est que la figure de l'animal réfléchit au moins le sentiment, et déjà quelque chose de l'âme, sinon l'âme tout entière. Si de l'homme et de l'animal on descend à la nature purement physique, on y trouvera encore de la beauté, tant qu'on y trouvera quelque ombre d'intelligence, je ne sais quoi qui du moins réveille en nous quelque pensée, quelque sentiment. Arrive-t-on à quelque morceau de matière qui n'exprime rien, qui ne signifie rien : l'idée du beau ne s'y applique plus. Mais tout ce qui existe est animé. La matière est mue et pénétrée par des forces qui ne sont pas matérielles, et elle suit des lois qui attestent une intelligence partout présente. L'analyse chimique la plus subtile ne parvient point à une nature morte et inerte, mais à une nature organisée à sa manière, qui n'est dépourvue ni de forces ni de lois. Dans les profondeurs de l'abîme comme dans les hauteurs des cieux, dans un grain de sable comme dans une montagne gigantesque, un esprit immortel rayonne à travers les enveloppes les plus grossières. Contemplons la nature avec les yeux du corps, mais aussi avec les yeux de l'âme : partout une expression morale nous frappera, et la forme nous saisira comme un symbole de la pensée. Nous avons dit que chez l'homme et chez l'animal la figure est belle par l'expression. Mais quand vous êtes sur les hauteurs des Alpes ou en face de l'immense Océan, quand vous assistez au lever et au coucher du soleil, à la naissance de la lumière ou à celle de la nuit, ces imposants tableaux ne produisent-ils pas sur vous un effet moral ? Tous ces grands spectacles apparaissent-ils seulement pour apparaître ? Ne les regardons-nous pas comme des manifestations d'une puis-

sance, d'une intelligence et d'une sagesse admirable, et, pour ainsi parler, la face de la nature n'est-elle pas expressive comme celle de l'homme ?

La forme ne peut être une forme toute seule ; elle doit être la forme de quelque chose. La beauté physique est donc le signe d'une beauté intérieure, qui est la beauté spirituelle et morale, et c'est là qu'est le fond, le principe, l'unité du beau.

Toutes les beautés que nous venons d'énumérer et de réduire composent ce qu'on appelle le beau réel ; mais au-dessus de la beauté réelle, l'esprit conçoit une beauté d'un autre ordre, la beauté idéale. L'idéal ne réside ni dans un individu, ni dans une collection d'individus. Sans doute la nature ou l'expérience nous fournit l'occasion de le concevoir, mais il en est essentiellement distinct. Pour qui l'a conçu une fois, toutes les figures naturelles, si belles qu'elles puissent être, ne sont que des simulacres d'une beauté supérieure qu'elles ne réalisent point. Donnez-moi une belle action, j'en imaginerai une encore plus belle. L'Apollon lui-même admet plus d'une critique. L'idéal recule sans cesse à mesure qu'on en approche davantage. Son dernier terme est dans l'infini, c'est-à-dire en Dieu, ou, pour mieux parler, le vrai et absolu idéal n'est autre chose que Dieu même.

Dieu, étant le principe de toutes choses, doit être à ce titre celui de la beauté parfaite et de toutes les beautés naturelles qui l'expriment plus ou moins imparfaitement ; il est le principe de la beauté, et comme auteur du monde physique et comme père du monde intellectuel et du monde moral.

Ne faut-il pas être esclave des sens et des apparences pour s'arrêter aux mouvements, aux formes, aux sons, aux couleurs, dont les combinaisons harmonieuses produisent la beauté de ce monde visible, et ne pas concevoir, derrière cette scène magnifique et si bien réglée, l'ordonnateur, le géomètre, l'artiste suprême ?

La beauté physique sert d'enveloppe à la beauté intellectuelle et à la beauté morale.

La beauté intellectuelle, cette splendeur du vrai, quel en peut être le principe, sinon le principe nécessaire de toute vérité ?

La beauté morale comprend deux éléments distincts, également, mais diversement beaux, la justice et la charité, le respect

des hommes et l'amour des hommes[8]. Celui qui exprime dans sa conduite la justice et la charité accomplit la plus belle de toutes les œuvres ; l'homme de bien est, à sa manière, le plus grand de tous les artistes. Mais que dire de celui qui est la substance même de la justice et le foyer inépuisable de l'amour ? Si notre nature morale est belle, quelle ne doit pas être la beauté de son auteur ! Sa justice et sa bonté sont partout, et dans nous et hors de nous. Sa justice, c'est l'ordre moral que nulle loi humaine n'a fait, qui se conserve et se perpétue par sa propre force. Descendons en nous-mêmes, et la conscience nous attestera la justice divine dans la paix et le contentement qui accompagnent la vertu, dans les troubles et les déchirements, inexorables châtiments du vice et du crime. Combien de fois et avec quelle éloquence toujours nouvelle n'a-t-on pas célébré l'infatigable sollicitude de la divine Providence, ses bienfaits partout manifestés, dans les plus petits comme dans les plus grands phénomènes de la nature, que nous oublions aisément parce qu'ils nous sont devenus familiers, mais qui à la réflexion confondent notre admiration et notre reconnaissance, et proclament un Dieu excellent, plein d'amour pour ses créatures !

Ainsi Dieu est le principe des trois ordres de beauté que nous avons distingués : la beauté physique, la beauté intellectuelle, la beauté morale.

C'est encore en lui que se réunissent les deux grandes formes du beau répandues dans chacun de ces trois ordres, à savoir, le beau et le sublime. Dieu est le beau par excellence, car quel objet satisfait mieux à toutes nos facultés, à la raison, à l'imagination, au cœur ? Il offre à la raison l'idée la plus haute au-delà de laquelle elle n'a plus rien à chercher, à l'imagination la contemplation la plus ravissante, au cœur un objet souverainement aimable. Il est donc parfaitement beau ; mais n'est-il pas sublime aussi par d'autres endroits ? S'il étend l'horizon de la pensée, c'est pour la confondre dans l'abîme de sa grandeur. Si l'âme s'épanouit au spectacle de sa bonté, n'a-t-elle pas de quoi s'effrayer à l'idée de sa justice, qui ne lui est pas moins présente ? Dieu est à la fois doux et terrible. En même temps qu'il est la vie, la lumière, le mouvement, la grâce ineffable de la nature visible et finie, il s'appelle aussi l'éternel, l'invisible, l'infini, l'immense, l'absolue unité et l'être des êtres. Ces attributs redoutables, aussi certains que les premiers, ne produisent-ils pas au

plus haut degré dans l'imagination et dans l'âme cette émotion mélancolique excitée par le sublime ? Oui, l'être infini est pour nous le type et la source des deux grandes formes de la beauté, parce qu'il est à la fois pour nous une énigme impénétrable, et le mot le plus clair encore que nous puissions trouver à toutes les énigmes. Êtres bornés que nous sommes, nous ne comprenons rien à ce qui est sans limites, et nous ne pouvons rien expliquer sans cela même qui est sans limites. Par l'être que nous possédons, nous avons quelque idée de l'être infini de Dieu ; par le néant qui est en nous, nous nous perdons dans l'être de Dieu ; et ainsi toujours forcés de recourir à lui pour expliquer quelque chose, et toujours rejetés en nous-mêmes sous le poids de son infinitude, nous éprouvons tour à tour ou plutôt en même temps, pour ce Dieu qui nous élève et qui nous accable, un sentiment d'attrait irrésistible et d'étonnement, pour ne pas dire de terreur insurmontable, que lui seul peut causer et apaiser, parce que lui seul il est l'unité du sublime et du beau.

Ainsi l'être absolu, qui est tout ensemble l'absolue unité et l'infinie variété, Dieu, est nécessairement la dernière raison, le dernier fondement, l'accompli idéal de toute beauté. C'est là cette beauté merveilleuse que Diotime avait entrevue, et qu'elle raconte à Socrate dans *le Banquet*.

« Beauté éternelle, non engendrée et non périssable, exempte de décadence comme d'accroissement, qui n'est point belle dans telle partie et laide dans telle autre, belle seulement en tel temps, en tel lieu, dans tel rapport, belle pour ceux-ci, laide pour ceux-là, beauté qui n'a point de forme sensible, un visage, des mains, rien de corporel, qui n'est pas non plus telle pensée ou telle science particulière, qui ne réside dans aucun être différent d'avec lui-même, comme un animal, ou la terre, ou le ciel, ou toute autre chose, qui est absolument identique et invariable par elle-même, de laquelle toutes les autres beautés participent, de manière cependant que leur naissance ou leur destruction ne lui apporte ni diminution, ni accroissement, ni le moindre changement !

« Pour arriver à cette beauté parfaite, il faut commencer par les beautés d'ici-bas, et, les yeux attachés sur la beauté suprême, s'y élever sans cesse en passant pour ainsi dire par tous les degrés de l'échelle, d'un seul beau corps à deux, de deux à tous les autres, des beaux corps aux beaux sentiments, des beaux sentiments aux

belles connaissances, jusqu'à ce que de connaissances en connaissances, on arrive à la connaissance par excellence, qui n'a d'autre objet que le beau lui-même, et qu'on finisse par le connaître tel qu'il est en soi.

« Ô mon cher Socrate, continua l'étrangère de Mantinée, ce qui peut donner du prix à cette vie, c'est le spectacle de la beauté éternelle[9]. »

## Section III

L'homme n'est pas seulement capable de connaître et d'aimer le beau, quand il se montre à lui dans des œuvres qu'il n'a pas faites ; il est capable aussi de le reproduire. À la vue d'une beauté naturelle, quelle qu'elle soit, physique ou morale, son premier besoin est de sentir et d'admirer : il est pénétré, ravi et comme accablé du sentiment de la beauté ; mais quand le sentiment est énergique, il n'est pas longtemps stérile. L'homme veut revoir, veut sentir encore ce qui lui a causé un plaisir si vif, et pour cela il tente de faire revivre la beauté qui l'a charmé, non pas telle qu'elle était, mais telle que son imagination la lui représente. De là une œuvre qui n'est plus celle de la nature, mais une œuvre originale et propre à l'homme, une œuvre d'art. L'art est la reproduction libre de la beauté, et le pouvoir en nous capable de la reproduire s'appelle le génie.

Quelles sont les facultés qui servent à cette libre reproduction du beau ? Les mêmes qui servent à le reconnaître et à le sentir. Le goût porté au degré suprême, c'est le génie, si vous y joignez toutefois un élément de plus. Or, quel est cet élément ?

Trois facultés entrent dans cette faculté complexe qui se nomme le goût, l'imagination, le sentiment, la raison.

Ces trois facultés sont assurément nécessaires au génie, mais elles ne lui suffisent point. Ce qui distingue essentiellement le génie du goût, c'est l'attribut de puissance créatrice. Le goût sent, il juge, il discute, il analyse, mais il n'invente pas ; le génie est avant tout inventeur et créateur. L'homme de génie n'est pas le maître de la force qui est en lui : c'est par le besoin ardent, irrésistible, d'exprimer ce qu'il éprouve qu'il est homme de génie. Il souffre de contenir les sentiments, ou les images, ou les pensées qui s'agitent dans son

sein. On a dit qu'il n'y a point d'homme supérieur sans quelque grain de folie ; mais cette folie-là, comme celle de la croix, est la partie divine de la raison. Cette puissance mystérieuse, Socrate l'appelait son démon ; Voltaire l'appelait le diable au corps ; il l'exigeait même d'une comédienne pour être une comédienne de génie. Donnez-lui le nom qu'il vous plaira, il est certain qu'il y a un je ne sais quoi qui inspire le génie, et qui le tourmente aussi jusqu'à ce qu'il ait épanché ce qui le consume, jusqu'à ce qu'il ait soulagé en les exprimant ses peines et ses joies, ses émotions, ses idées, et que ses rêveries soient devenues des œuvres vivantes. Ainsi deux choses caractérisent le génie, d'abord la vivacité du besoin qu'il a de produire, ensuite la puissance de produire ; car le besoin sans la puissance n'est qu'une maladie qui simule le génie, mais qui n'est pas lui. Le génie, c'est surtout, c'est essentiellement la puissance de faire, d'inventer, de créer. Le goût se contente d'observer et d'admirer. Le faux génie, l'imagination ardente et impuissante, se consume en rêves stériles et ne produit rien ou rien de grand. Le génie seul a la vertu de convertir ses conceptions en créations.

Si le génie crée, il n'imite pas. Mais le génie, va-t-on dire, est donc supérieur à la nature, puisqu'il ne l'imite point ? La nature est l'œuvre de Dieu ; l'homme est donc le rival de Dieu ?

La réponse est très simple. Non, le génie n'est point le rival de Dieu ; mais, lui aussi, il en est l'interprète. La nature l'exprime à sa manière, le génie humain l'exprime à la sienne.

Sans doute, en un sens, l'art est une imitation, car la création absolue n'appartient qu'à Dieu. Où le génie peut-il prendre les éléments sur lesquels il travaille, sinon dans la nature dont il fait partie ? Cependant se borne-t-il à les reproduire tels que la nature les lui fournit, n'est-il que le copiste de la réalité, son seul mérite alors est celui de la fidélité de la copie. Mais quel travail plus stérile que de calquer des œuvres essentiellement inimitables, pour en tirer un simulacre médiocre ? Si l'art est un écolier servile, il est condamné à n'être jamais qu'un écolier impuissant.

Le véritable artiste sent et admire profondément la nature ; mais tout dans la nature n'est pas également admirable. Elle a quelque chose par quoi elle surpasse infiniment l'art, c'est la vie. Hors de là, l'art peut à son tour surpasser la nature, à la condition de ne pas

vouloir l'imiter trop scrupuleusement. Tout objet naturel, si beau qu'il soit, est défectueux par quelque côté. Tout ce qui est réel est imparfait. Ici l'horrible et le hideux se mêlent au sublime ; là l'élégance et la grâce sont séparées de la grandeur et de la force. Les traits de la beauté sont épars et divisés. Les réunir arbitrairement, emprunter à tel visage une bouche, à tel autre des yeux, sans une règle qui préside à ce choix et dirige ces emprunts, c'est composer des monstres ; admettre une règle, c'est admettre déjà un idéal différent de tous les individus. C'est cet idéal que le véritable artiste se forme en étudiant la nature. Sans elle, il n'eût jamais conçu cet idéal ; mais avec cet idéal, il la juge elle-même, il la rectifie, et entreprend de se mesurer avec elle.

L'idéal est l'objet de la contemplation passionnée de l'artiste. Assidûment et silencieusement médité, sans cesse épuré par la réflexion et vivifié par le sentiment, il échauffe le génie et lui inspire l'irrésistible besoin de le voir réalisé et vivant. Pour cela, le génie prend dans la nature tous les matériaux qui le peuvent servir, et leur appliquant sa main puissante, comme Michel-Ange imprimait son ciseau sur le marbre docile, il en tire des œuvres qui n'ont pas de modèle dans la nature, qui n'imitent pas autre chose que l'idéal rêvé ou conçu, qui sont en quelque sorte une seconde création inférieure à la première par l'individualité et la vie, mais bien supérieure par la beauté intellectuelle et morale dont elles sont empreintes.

La beauté morale est le fonds de toute vraie beauté. Ce fonds est un peu couvert et voilé dans la nature ; l'art le dégage et lui donne des formes plus transparentes. C'est par cet endroit que l'art, quand il connaît bien sa puissance et ses ressources, institue avec la nature une lutte où il peut avoir l'avantage.

La vraie fin de l'art est là précisément où est sa puissance. La fin de l'art est l'expression de la beauté morale à l'aide de la beauté physique. Celle-ci n'est pour lui qu'un symbole de celle-là. Dans la nature, ce symbole est souvent obscur : l'art, en l'éclaircissant, atteint des effets que la nature ne produit pas toujours. La nature peut plaire davantage, car elle possède en un degré incomparable ce qui fait le plus grand charme de l'imagination et des yeux, la vie ; l'art touche plus, parce qu'en exprimant surtout la beauté morale il s'adresse plus directement à la source des émotions profondes. L'art

est plus pathétique que la nature, et le pathétique, c'est le signe et la mesure de la grande beauté.

Deux extrémités également dangereuses : un idéal mort, ou l'absence d'idéal. Ou bien on copie le modèle, et on manque la vraie beauté ; ou bien on travaille de tête et on tombe dans une idéalité sans caractère. Le génie est une perception prompte et sûre de la juste proportion dans laquelle l'idéal et le naturel, la forme et la pensée, se doivent unir. Cette union est la perfection de l'art : les chefs-d'œuvre sont à ce prix.

Il importe, à mon sens, de suivre ce principe dans l'enseignement des arts. On demande si les élèves doivent commencer par l'étude de l'idéal ou du réel. Je n'hésite point à répondre : Par l'un et par l'autre. La nature elle-même n'offre jamais le général sans l'individuel, ni l'individuel sans le général. Toute figure est composée de traits individuels qui la distinguent de toutes les autres et font sa physionomie propre, et en même temps elle a des traits généraux qui constituent ce qu'on appelle la figure humaine. Ce sont ces linéaments constitutifs, c'est ce type qu'on donne à retracer à l'élève qui débute dans l'art du dessin. Il serait bon aussi, je crois, pour le préserver du sec et de l'abstrait, de l'exercer de bonne heure à la copie de quelque objet naturel, surtout d'une figure vivante. Ce serait mettre les élèves à la vraie école de la nature ; ils s'accoutumeraient ainsi à ne jamais sacrifier aucun des deux éléments essentiels du beau, aucune des deux conditions impérieuses de l'art.

Mais en réunissant ces deux éléments, ces deux conditions, il les faut distinguer et savoir les mettre à leur place. Il n'y a point d'idéal vrai sans forme déterminée, il n'y a pas d'unité sans variété, de genre sans individus ; mais enfin le fonds du beau, c'est l'idée ; ce qui fait l'art, c'est avant tout la réalisation de l'idée, et non pas l'imitation de telle ou telle forme particulière.

Au commencement de notre siècle, l'Institut de France ouvrit un concours sur la question suivante : *Quelles ont été les causes de la perfection de la sculpture antique, et quels seraient les moyens d'y atteindre ?* L'auteur couronné, M. Émeric David, soutint[10] l'opinion alors régnante que l'étude assidue de la beauté naturelle avait seule conduit l'art antique à la perfection, et qu'ainsi la seule route pour parvenir à la même perfection était l'imitation de la nature. Un

homme que je ne crains point de comparer à Winkelmann, le futur auteur du *Jupiter Olympien*[11], M. Quatremère de Quincy, en d'ingénieux et profonds mémoires[12], combattit la doctrine du lauréat, et défendit la cause du beau idéal. Il est impossible de démontrer plus péremptoirement, par l'histoire entière de la sculpture grecque et par des textes authentiques des plus grands critiques de l'antiquité, que le procédé de l'art chez les Grecs n'a pas été l'imitation de la nature, ni sur un modèle particulier ni sur plusieurs, le modèle le plus beau étant toujours très imparfait, et plusieurs modèles ne pouvant composer une beauté unique. Le procédé véritable de l'art grec a été la représentation d'une beauté idéale, que la nature, il faut bien le dire, ne possédait guère plus en Grèce que parmi nous, qu'elle ne pouvait donc offrir à l'artiste. Cet idéal lui vint d'ailleurs, et avant tout de son génie. Nous regrettons que l'honorable lauréat, devenu depuis membre de l'Institut, ait prétendu que cette locution de beau idéal, si elle eût été connue des Grecs, aurait voulu dire *beau visible*, parce que idéal vient de εἶδος, qui signifierait seulement, suivant M. Émeric David, une forme vue par l'œil. Platon aurait été fort surpris de cette interprétation exclusive du mot εἶδος. M. Quatremère de Quincy accable son adversaire sous deux textes admirables, l'un du *Timée*, où Platon marque avec précision en quoi le véritable artiste est supérieur à l'artiste ordinaire, l'autre du commencement de *l'Orateur*, où Cicéron explique la manière de travailler des grands artistes, en rappelant celle de Phidias, c'est-à-dire du maître le plus parfait de l'époque la plus parfaite de l'art.

« L'artiste qui, l'œil fixé sur l'être immuable et se servant d'un pareil modèle, en reproduit l'idée et la vertu, ne peut manquer d'enfanter un tout d'une beauté achevée, tandis que celui qui a l'œil fixé sur ce qui passe, avec ce modèle périssable ne fera rien de beau[13]. »

« Phidias[14], ce grand artiste, quand il faisait une statue de Jupiter ou de Minerve, n'avait pas sous ses yeux un modèle particulier dont il s'appliquait à exprimer la ressemblance ; mais au fond de son âme résidait un certain type accompli de la beauté sur lequel il tenait ses regards attachés, et qui conduisait son art et sa main. »

Ce procédé de Phidias n'est-il pas exactement celui que décrit Raphaël dans sa lettre fameuse à Castiglione, et qu'il déclare avoir lui-même suivi pour la Galatée ? « Comme je manque, dit-il, de

beaux modèles, je me sers d'un certain idéal que je me fais[15]. »

Il est encore une théorie qui revient par un détour à l'imitation : c'est celle qui fait de l'illusion le but de l'art. À ce compte, le beau idéal de la peinture est un trompe-l'œil, et son chef-d'œuvre cette toile de Zeuxis que les oiseaux venaient becqueter. Le comble de l'art pour une pièce de théâtre serait de vous persuader que vous êtes en présence de la réalité. Ce qu'il y a de vrai dans cette opinion, c'est qu'une œuvre d'art n'est belle qu'à la condition d'être vivante, et par exemple la loi de l'art dramatique est de ne point mettre sur la scène de pâles fantômes du passé, mais des personnages empruntés à l'imagination ou à l'histoire, comme on voudra, mais animés, mais passionnés, mais parlant et agissant comme il appartient à des hommes et non à des ombres. C'est la nature humaine qu'il s'agit de représenter à elle-même, mais sous un jour magique qui ne la défigure point et qui l'agrandisse. Cette magie, c'est le génie même de l'art. Il nous enlève aux misères qui nous assiègent, et nous transporte en des régions où nous nous retrouvons encore, car nous ne voulons jamais nous perdre de vue, mais où nous nous retrouvons transformés à notre avantage, où toutes les imperfections de la réalité ont fait place à une certaine perfection relative, où le langage que l'on parle est plus égal et plus relevé, où les personnages sont plus beaux, où même la laideur n'est point admise, et tout cela en respectant l'histoire dans une juste mesure, surtout sans sortir jamais des conditions impérieuses de la nature humaine. L'art a-t-il trop oublié l'humanité ? il a dépassé son but, il ne l'a pas atteint ; il n'a enfanté que des chimères sans intérêt pour notre âme. A-t-il été trop humain, trop réel, trop nu ? il est resté en-deçà de son but ; il ne l'a donc pas atteint davantage.

L'illusion est si peu le but de l'art, qu'elle peut être complète et n'avoir aucun charme. Ainsi, dans l'intérêt de l'illusion, on a mis un grand soin dans ces derniers temps à la vérité historique du costume. À la bonne heure ; mais ce n'est pas là ce qui importe. Quand vous auriez retrouvé et prêté à l'acteur qui joue le rôle de Brutus le costume même que porta jadis le héros romain, cela toucherait fort médiocrement les vrais connaisseurs. Il y a plus : lorsque l'illusion va trop loin, le sentiment de l'art disparaît pour faire place à un sentiment purement naturel, quelquefois insupportable. Si je croyais qu'Iphigénie est en effet sur le point d'être

immolée par son père à vingt pas de moi, je sortirais de la salle en frémissant d'horreur. Si l'Ariane que je vois et que j'entends était la vraie Ariane qui va être trahie par sa sœur, à cette scène pathétique où la pauvre femme, qui déjà se sent moins aimée, demande qui donc lui ravit le cœur jadis si tendre de Thésée, je ferais comme ce jeune Anglais qui s'écriait en sanglotant et en s'efforçant de s'élancer sur le théâtre : « C'est Phèdre, c'est Phèdre, » comme s'il eût voulu avertir et sauver Ariane !

Mais, dit-on, le but du poète n'est-il pas d'exciter la pitié et la terreur ? Oui, mais d'abord en une certaine mesure ; ensuite il doit y mêler quelque autre sentiment qui tempère ceux-là ou les fasse servir à une autre fin. Si celle de l'art dramatique était seulement d'exciter au plus haut degré la pitié et la terreur, l'art serait le rival impuissant de la nature. Tous les malheurs représentés à la scène sont bien languissants devant ceux dont nous pouvons tous les jours nous donner le triste spectacle. Le premier hôpital est plus rempli de pitié et de terreur que tous les théâtres du monde. Que doit faire le poète dans la théorie que nous combattons ? Transporter à la scène la réalité le plus possible, et nous émouvoir fortement en ébranlant nos sens par la vue de douleurs affreuses. Le grand ressort du pathétique serait alors la représentation de la mort, surtout celle du dernier supplice. Tout au contraire, c'en est fait de l'art dès que la sensibilité est trop excitée. Pour reprendre un exemple que nous avons déjà employé, qui constitue la beauté d'une tempête, d'un naufrage ? qui nous attache à ces grandes scènes de la nature ? Ce n'est certes pas la pitié et la terreur : ces sentiments poignants et déchirants nous éloigneraient bien plutôt. Il faut une émotion toute différente de celles-là, et qui en triomphe, pour nous retenir sur le rivage. Cette émotion, c'est le pur sentiment du beau et du sublime excité et entretenu par la grandeur du spectacle, par la vaste étendue de la mer, le roulis des vagues écumantes, le bruit imposant du tonnerre. Mais songeons-nous un seul instant qu'il y a là des malheureux qui souffrent et qui peut-être vont périr ? Dèslà, ce spectacle nous devient insupportable. Il en est ainsi de l'art. Quelques sentiments qu'il se propose d'exciter en nous, ils doivent toujours être tempérés et dominés par celui du beau. Produit-il seulement la pitié et la terreur au-delà d'une certaine limite, surtout la pitié et la terreur physique, il révolte, il ne charme plus ; il

manque l'effet qui lui appartient pour un effet étranger et vulgaire.

Par ce même motif, je ne puis accepter une autre théorie qui, confondant le sentiment du beau avec le sentiment moral et religieux, met l'art au service de la religion et de la morale, et lui donne pour but de nous rendre meilleurs et de nous élever à Dieu. Il y a ici une distinction essentielle à faire. Si toute beauté couvre une beauté morale, si l'idéal monte sans cesse vers l'infini, l'art qui exprime la beauté idéale épure l'âme en l'élevant vers l'infini, c'est-à-dire vers Dieu. L'art produit donc infailliblement le perfectionnement de l'âme, mais il le produit indirectement. Le philosophe, qui recherche les effets et les causes, sait quel est le dernier principe du beau et ses effets certains, bien qu'éloignés ; mais l'artiste est avant tout un artiste : ce qui l'anime est le sentiment du beau, ce qu'il veut faire passer dans l'âme du spectateur, c'est le même sentiment qui remplit la sienne. Il se confie à la vertu de la beauté ; il la fortifie de toute la puissance, de tout le charme de l'idéal : c'est à elle ensuite de faire son œuvre ; l'artiste a fait la sienne, quand il a procuré à quelques âmes d'élite ou répandu dans la foule le sentiment exquis de la beauté. Ce sentiment pur et désintéressé est un noble allié du sentiment moral et du sentiment religieux ; il les réveille, les entretient, les développe, mais il n'est pas eux : c'est un sentiment distinct et spécial. De même l'art fondé sur ce sentiment, qui s'en inspire et qui le répand, est à son tour un pouvoir indépendant : il ne relève que de lui-même, il s'associe naturellement à tout ce qui agrandit l'âme, comme il le fait lui-même ; mais il n'est pas plus au service de la morale et de la religion que la religion et la morale ne sont au service de la politique.

La religion aussi est sa fin à elle-même ; elle n'est la servante d'aucun maître. L'homme doit être vertueux par ce motif seul que la vertu est sa loi ; c'est dans cette indépendance qu'est la grandeur et la dignité de la morale. L'homme doit rapporter à Dieu ses actions et ses pensées, parce que Dieu est son principe ; là est la sainteté de la religion. La perfection morale n'a d'autre fin que de perfectionner l'âme, et la fin de la religion n'est pas en ce monde. Y a-t-il quelque chose de plus contradictoire que d'élever l'âme vers le ciel, et en même temps de la rabaisser vers la terre ? C'est, sous une autre forme, la doctrine de l'intérêt et de l'utile. Non, le bien, le saint, le beau, ne servent à rien qu'à eux-mêmes. Il faut com-

prendre et aimer la morale pour la morale, la religion pour la religion, l'art pour l'art.

Mais l'art, la religion, la morale, sont utiles à la société ; je le sais, mais à quelle condition ? Qu'ils n'y songent même pas. C'est le culte indépendant et désintéressé de la beauté, de la vertu, de la sainteté, qui seul profite à la société, parce que seul il élève les âmes, nourrit et propage ces dispositions généreuses qui font à leur tour la puissance des états.

Renfermons bien notre pensée dans ses justes limites. En revendiquant l'indépendance, la dignité propre et la fin particulière de l'art, nous n'entendons pas le séparer de la religion, de la morale, de la patrie. L'art puise ses inspirations à ces sources profondes, comme à la source toujours ouverte de la nature ; mais il n'en est pas moins vrai que l'art, l'état, la religion, sont des puissances qui ont chacune leur monde à part et leurs effets propres : elles se prêtent un concours mutuel, elles ne doivent point se mettre au service l'une de l'autre. Dès que l'une d'elles s'écarte de sa fin, elle s'égare et se dégrade. L'art se met-il aveuglément aux ordres de la religion et de la patrie ? pour vouloir leur être utile, il ne leur sert plus à rien. En perdant sa liberté, il perd son charme et son empire.

On cite sans cesse la Grèce antique et l'Italie moderne comme des exemples triomphants de ce que peut l'alliance de l'art, de la religion et de l'état. Rien de plus vrai, s'il s'agit de leur union ; rien de plus faux, s'il s'agit de la servitude de l'art. L'art en Grèce a été si peu esclave de la religion, qu'il en a peu à peu modifié les symboles, et, jusqu'à un certain point, l'esprit même, par ses libres représentations. Il y a loin des divinités que la Grèce reçut de l'Égypte à celles dont elle a laissé des exemplaires immortels. Ces artistes et ces poètes primitifs, qu'on appelle Homère et Dédale, sont-ils étrangers à ce changement ? Et dans la plus belle époque de l'art, Eschyle et Phidias ne portèrent-ils pas une grande liberté dans les scènes religieuses qu'ils exposaient aux regards des peuples, soit au théâtre, soit au front des temples ? En Italie, comme en Grèce, comme partout, l'art est d'abord entre les mains des sacerdoces et des gouvernements ; mais, à mesure qu'il grandit et se développe, il conquiert de plus en plus sa liberté. On parle de la foi qui alors animait les artistes et vivifiait leurs œuvres : cela est vrai du temps de Giotto et de Cimabuë ; mais dès le XV$^e$ siècle, en Italie, j'aperçois

surtout la foi de l'art en lui-même et le culte de la beauté. Raphaël, dit-on, allait passer cardinal[16] ; oui, mais sans quitter la Fornarina, et en peignant toujours la Galatée.

Encore une fois, n'exagérons rien ; distinguons, ne séparons pas ; unissons l'art, la religion, la patrie ; mais que leur union ne nuise pas à la liberté de chacune d'elles. Pénétrons-nous bien de cette pensée que l'art est aussi à lui-même une sorte de religion. Dieu se manifeste à nous par l'idée du vrai, par l'idée du bien, par l'idée du beau. Ces trois idées sont égales entre elles et filles légitimes du même père. Chacune d'elles mène à Dieu, parce qu'elle en vient. La vraie beauté est la beauté idéale, et la beauté idéale est un reflet de l'infini ; l'infini est le dernier principe du beau, comme du vrai, comme du bien. Ainsi, même indépendamment de toute alliance officielle avec la religion et la morale, l'art est par lui-même essentiellement moral et religieux, car à moins de manquer à sa propre loi, à son propre génie, il exprime partout dans ses œuvres la beauté éternelle. Enchaîné de toutes parts à la matière par d'inflexibles liens, travaillant sur une pierre inanimée, sur des sons incertains et fugitifs, sur des paroles d'une signification bornée et finie, l'art leur communique, avec la forme la plus précise, qui s'adresse à tel ou tel sens, un caractère mystérieux qui, s'adressant à l'imagination et à l'âme, les arrache à la réalité et les emporte doucement ou violemment dans des régions inconnues. Toute œuvre d'art, quelle que soit sa forme, petite ou grande, figurée, chantée ou parlée ; toute œuvre d'art, vraiment belle ou sublime, jette l'âme dans une rêverie gracieuse ou sévère, qui l'élève vers l'infini. L'infini, c'est là le terme commun où l'âme aspire, sur les ailes de l'imagination comme de la raison, par le chemin du sublime et du beau, comme par celui du vrai et du bien. L'émotion que produit le beau tourne l'âme de ce côté ; c'est cette émotion bienfaisante que l'art procure à l'humanité.

L'objet de l'art est donc de produire des œuvres qui, comme celles de la nature, ou même à un plus haut degré encore, aient le charme de l'infini ; mais comment et par quel prestige tirer l'infini du fini ? C'est là la difficulté de l'art, mais c'est aussi sa gloire. Qui nous porte vers l'infini dans la beauté naturelle ? Le côté idéal de cette beauté. L'idéal, voilà l'échelle mystérieuse qui fait monter l'âme du fini à l'infini. Il faut donc que l'artiste s'attache à représenter l'idéal. Tout

a son idéal. Le premier soin de l'artiste sera donc, quoi qu'il fasse, de pénétrer d'abord l'idéal caché de son sujet, car ce sujet en a un, pour le rendre ensuite plus ou moins frappant aux sens et à l'âme, selon les conditions que lui imposent les matériaux mêmes qu'il emploie, la pierre, la couleur, le son, la parole.

Ainsi exprimer l'idéal et l'infini d'une manière ou d'une autre, telle est la loi de l'art, et tous les arts ne sont tels que par leur rapport au sentiment du beau et de l'infini, qu'ils éveillent dans l'âme, à l'aide de cette qualité suprême de toute œuvre d'art qu'on appelle l'expression.

L'expression est essentiellement idéale. Ce que l'expression tente de faire sentir, ce n'est pas ce que l'œil peut voir, la main toucher, l'oreille entendre, c'est évidemment quelque chose d'invisible et d'impalpable.

Le problème de l'art est d'arriver jusqu'à l'âme par le corps. L'art offre aux sens des formes, des couleurs, des sons, des paroles arrangées de telle sorte qu'elles excitent dans l'âme, cachée derrière les sens, l'émotion ineffable de la beauté.

L'expression s'adresse à l'âme, comme la forme s'adresse aux sens. La forme est l'obstacle à l'expression, et en même temps elle en est le moyen impérieux, inflexible, unique. C'est donc en travaillant sur la forme, en la pliant à son service, à force de soin, de patience et de génie, que l'art parvient à convertir l'obstacle en moyen.

Par leur objet, tous les arts sont égaux ; tous ne sont arts que parce qu'ils expriment l'invisible. On ne peut trop le répéter, l'expression est la qualité constitutive de l'art. La chose à exprimer est toujours la même : c'est l'idée, c'est l'esprit, c'est l'âme, c'est l'invisible, c'est l'infini ; mais comme il s'agit d'exprimer cette seule et même chose en s'adressant aux sens qui sont divers, la différence des sens divise l'art en des arts différents.

Nous l'avons vu : des cinq sens qui ont été donnés à l'homme, trois, le goût, l'odorat et le toucher, sont incapables de faire naître en nous le sentiment de la beauté. Joints aux deux autres, ils peuvent contribuer à étendre ce sentiment, mais seuls et par eux-mêmes ils ne peuvent le produire. Le goût juge de l'agréable et non du beau. Nul sens ne s'allie moins à l'âme et n'est plus au service du corps ; il flatte, il sert le plus grossier de tous les maîtres, l'estomac. Si l'odo-

rat semble quelquefois participer au sentiment du beau, c'est que l'odeur s'exhale d'un objet qui est déjà beau par lui-même, et qui est beau par un autre endroit. Ainsi la rose est belle par ses contours gracieux, par l'éclat varié de ses couleurs ; son odeur est agréable, elle n'est pas belle. Enfin, ce n'est pas le toucher seul qui juge de la régularité des formes, c'est le toucher éclairé par la vue.

Il ne reste donc que deux sens auxquels tout le monde reconnaît le privilège d'exciter en nous l'idée et le sentiment du beau. Ils semblent plus particulièrement au service de l'âme. Les sensations qu'ils donnent ont quelque chose de plus pur, de plus intellectuel. Ils sont moins indispensables à la conservation matérielle de l'individu. Ils contribuent à l'embellissement plutôt qu'au soutien de la vie. Ils nous procurent des plaisirs où notre personne semble moins intéressée et s'oublie davantage. C'est donc à la vue et à l'ouïe que l'art doit s'adresser et qu'il s'adresse pour pénétrer jusqu'à l'âme. De là la division des arts en deux grandes classes, arts de l'ouïe, arts de la vue : d'un côté, la musique et la poésie ; de l'autre, la peinture avec la gravure, la sculpture, l'architecture, l'art des jardins.

On s'étonnera peut-être de ne pas nous voir ranger parmi les arts ni l'éloquence, ni l'histoire, ni la philosophie.

Les arts s'appellent les beaux-arts, parce que leur seul objet est de produire l'émotion du beau sans aucun regard à l'utilité ni du spectateur ni de l'artiste. Ils s'appellent encore les arts libéraux, parce qu'ils n'acceptent la tyrannie d'aucun but étranger : leur dignité est dans leur liberté. De là le sens et l'origine de ces expressions de l'antiquité, *artes liberales, artes ingenuæ*. Il y a des arts sans noblesse, ceux dont le but est l'utilité pratique et matérielle ; on les nomme des métiers. Tel est celui du poêlier, du maçon. L'art véritable s'y peut joindre, y briller même, mais dans les accessoires et dans les détails, non dans le principal.

L'éloquence, l'histoire, la philosophie, sont assurément de hauts emplois de l'intelligence ; elles ont leur dignité, leur éminence que rien ne surpasse, mais, à proprement parler, ce ne sont pas des arts.

L'éloquence ne se propose pas de faire naître dans l'âme des auditeurs le sentiment désintéressé de la beauté. Elle peut produire aussi cet effet, mais sans l'avoir cherché. Sa fin directe, celle qu'elle ne peut subordonner à aucune autre, c'est de convaincre, c'est de

persuader. L'éloquence a un client qu'elle doit avant tout sauver ou faire triompher. Que ce client soit un homme, un peuple, une idée, peu importe. Heureux l'orateur s'il fait dire : Cela est bien beau ! noble hommage rendu à son talent ; malheureux s'il ne fait dire que cela, car il a manqué son but. Les deux grands types de l'éloquence politique et religieuse, Démosthènes dans l'antiquité, Bossuet chez les modernes, ne pensent qu'à l'intérêt de la cause confiée à leur génie, la cause sacrée de la patrie et celle de la religion, tandis qu'au fond Phidias et Raphaël travaillent à faire de belles choses. Hâtons-nous aussi de le dire, les noms de Démosthènes et de Bossuet nous le commandent : la vraie éloquence, bien différente en cela de la rhétorique, dédaigne certains moyens de succès ; elle ne demande pas mieux que de plaire, mais sans aucun sacrifice indigne d'elle ; tout ornement étranger, toute ombre de flatterie la dégrade. Son caractère propre est la simplicité, le sérieux ; je ne veux pas dire le sérieux affecté, la gravité composée et fardée, la pire de toutes les impostures, j'entends le sérieux vrai qui part d'une conviction sincère et profonde. C'est ainsi que Socrate comprenait la vraie éloquence[17].

Il en faut dire autant de l'histoire et de la philosophie. Le philosophe parle et écrit. Puisse-t-il donc, comme l'orateur, trouver des accents qui fassent entrer la vérité dans l'âme, des couleurs et des formes qui la fassent briller évidente et manifeste aux yeux de l'intelligence ! Ce serait soi-même trahir sa cause que de négliger les moyens qui la peuvent servir ; mais l'art le plus profond n'est ici qu'un moyen : le but de la philosophie est ailleurs, d'où il suit que la philosophie n'est pas un art. Sans doute Platon est un grand artiste ; il est l'égal de Sophocle et de Phidias, comme Pascal est quelquefois le rival de Démosthènes et de Bossuet[18] ; mais tous deux auraient rougi, s'ils eussent surpris au fond de leur âme un autre dessein, un autre but que le service de la vérité et de la vertu.

L'histoire ne raconte pas pour raconter, elle ne peint pas pour peindre ; elle raconte et elle peint le passé pour qu'il soit la leçon vivante de l'avenir. Elle se propose d'instruire les générations nouvelles par l'expérience de celles qui les ont devancées, en mettant sous leurs yeux le tableau fidèle de grands et importans évènemens avec leurs causes et leurs effets, avec les desseins généraux et les passions particulières, avec les fautes, les vertus, les crimes qui se

trouvent mêlés ensemble dans les choses humaines. Elle enseigne l'excellence de la prudence, du courage, des grandes pensées profondément méditées, constamment suivies, exécutées avec modération et avec force. Elle fait paraître la vanité des prétentions immodérées, la puissance de la sagesse et de la vertu, l'impuissance de la folie et du crime. Elle est une école de morale et de politique. Thucydide, Polybe et Tacite prétendent à tout autre chose qu'à procurer des émotions nouvelles à une curiosité oisive ou à une imagination blasée ; ils veulent sans doute intéresser et attacher, mais pour mieux instruire ; ils se portent ouvertement pour les maîtres des hommes d'état et les précepteurs du genre humain.

Le seul objet de l'art est le beau. L'art s'abandonne lui-même dès qu'il s'en écarte. Il est souvent contraint de faire des concessions aux circonstances, aux conditions extérieures qui lui sont imposées ; mais il faut toujours qu'il retienne une juste liberté. L'architecture et l'art des jardins sont les moins libres des arts libéraux ; ils ont à subir des gênes inévitables ; c'est au génie de l'artiste à dominer ces gênes et même à en tirer d'heureux effets, ainsi que le poète fait tourner l'esclavage du mètre et de la rime en une source de beautés inattendues. Une extrême liberté peut porter l'art au caprice qui le dégrade, comme aussi de trop lourdes chaînes l'écrasent. C'est tuer l'architecture que de la soumettre à la commodité, au *comfort*. L'architecte est-il obligé de subordonner la coupe générale et les proportions de son édifice à telle ou telle fin particulière qui lui est prescrite ? il se réfugie dans les détails, dans les frontons, dans les frises, dans toutes les parties qui n'ont pas l'utile pour objet spécial, et là il redevient vraiment artiste. La sculpture et la peinture, surtout la musique et la poésie, sont plus libres que l'architecture et l'art des jardins. On peut aussi leur donner des entraves, mais elles s'en dégagent plus aisément : à ce titre ce sont les plus libéraux de tous les arts.

Semblables par leur but commun, tous les arts diffèrent par les effets particuliers qu'ils produisent, et par les procédés qu'ils emploient. Ils ne gagnent rien à échanger leurs moyens, et à confondre les limites qui les séparent. Je m'incline devant l'autorité de l'antiquité ; mais, peut-être faute d'habitude et par un reste de préjugé, j'ai de la peine à me représenter avec plaisir des statues composées de plusieurs métaux, surtout des statues peintes[19]. Sans prétendre

que la sculpture n'ait pas jusqu'à un certain point son coloris, celui d'une matière parfaitement pure, celui surtout que la main du temps lui imprime, malgré toutes les séductions d'un grand talent contemporain[20], je goûte peu, je l'avoue, cet artifice qui s'efforce de donner au marbre la *morbidezza* de la peinture. La sculpture est une muse austère ; elle a ses grâces à elle, mais qui ne sont celles d'aucun autre art. La vie de la couleur lui doit demeurer étrangère : il ne resterait plus qu'à vouloir lui communiquer le mouvement de la poésie et le vague de la musique ! Et celle-ci que gagnera-t-elle à viser au pittoresque, quand son domaine propre est le pathétique ? Donnez au plus savant symphoniste une tempête à rendre. Rien de plus facile à imiter que le sifflement des vents et le bruit du tonnerre ; mais par quelles combinaisons d'harmonie fera-t-il paraître aux yeux la lueur des éclairs déchirant tout à coup le voile de la nuit, et ce qu'il y a de plus formidable dans la tempête, le mouvement des flots qui tantôt s'élèvent comme une montagne, tantôt s'abaissent et semblent se précipiter dans des abîmes sans fond ? Si l'auditeur n'est pas averti du sujet, il ne le soupçonnera jamais, et je défie qu'il distingue une tempête d'une bataille. En dépit de la science et du génie, des sons ne peuvent peindre des formes. La musique bien conseillée se gardera de lutter contre l'impossible ; elle renoncera à figurer en détail le soulèvement et la chute des vagues et d'autres phénomènes semblables ; mais elle fera mieux : avec des sons, elle fera passer dans notre âme les sentiments qui se succèdent en nous pendant les scènes diverses de la tempête. C'est ainsi qu'Haydn deviendra le rival, le vainqueur même du peintre[21], parce qu'il a été donné à la musique de remuer et d'ébranler l'âme plus profondément encore que la peinture.

Depuis le *Laocoon* de Lessing, il n'est plus permis de répéter, sans de grandes réserves, l'axiome fameux : *sicut pictura poesis*, ou du moins il est bien certain que la peinture ne peut pas tout ce que peut la poésie. Tout le monde admire le portrait de la Renommée tracé par Virgile ; mais qu'un peintre s'avise de réaliser cette figure symbolique, qu'il nous représente un monstre énorme avec cent yeux, cent bouches et cent oreilles, qui des pieds touche la terre et cache sa tête dans les cieux : l'effet d'une pareille figure pourra bien être ridicule.

Ainsi les arts ont un but commun et des moyens radicalement

différents. De là les règles générales communes à tous, et les règles particulières à chacun d'eux. Je n'ai ni le temps ni le droit d'entrer à cet égard dans aucun détail. Je me borne à rappeler que la grande loi est l'expression. Toute œuvre d'art qui n'exprime pas une idée ne signifie rien ; il faut qu'en s'adressant à tel ou tel sens, elle pénètre jusqu'à l'esprit, jusqu'à l'âme, et y porte une pensée, un sentiment capable de la toucher ou de l'élever. De cette règle fondamentale dérivent toutes les autres, par exemple, celle que l'on recommande sans cesse et avec tant de raison, la composition : c'est là que s'applique particulièrement le précepte de l'unité et de la variété ; mais, en disant cela, on n'a rien dit tant qu'on n'a pas déterminé la nature de l'unité dont on veut parler. La vraie unité, c'est l'unité d'expression, et la variété n'est faite que pour répandre et faire luire sur l'œuvre entière l'idée ou le sentiment unique qu'elle doit exprimer. Il est inutile de faire remarquer qu'entre la composition ainsi entendue et ce qu'on nomme souvent ainsi, comme la symétrie et l'arrangement des parties suivant des règles artificielles, il y a un abîme. La vraie composition n'est autre chose que le moyen le plus puissant d'expression.

L'expression ne fournit pas seulement les règles générales des arts, elle donne encore le principe qui permet de les classer, de les coordonner entre eux.

En effet, toute classification suppose un principe qui serve de mesure commune.

On a cherché un tel principe dans le plaisir, et le premier des arts a paru celui qui donne les jouissances les plus vives ; mais nous avons prouvé que l'objet de l'art n'est pas le plaisir : le plus ou moins de plaisir qu'un art procure ne peut donc être la vraie mesure de sa valeur.

Cette mesure n'est autre que l'expression. L'expression étant le but suprême, l'art qui s'en rapproche le plus est le premier de tous les arts.

Tous les arts vrais sont expressifs, mais ils le sont diversement. Prenez la musique ; c'est l'art sans contredit le plus pénétrant, le plus profond, le plus intime. Il y a physiquement et moralement entre un son et l'âme un rapport merveilleux. Il semble que l'âme est un écho où le son prend une puissance nouvelle. On raconte

de la musique ancienne des choses extraordinaires, qu'il n'est pas difficile d'admettre en voyant les effets de notre musique sur nous-mêmes, qui ne sommes point aussi sensibles au beau que les anciens. Et il ne faut pas croire que la grandeur des effets suppose ici des moyens très compliqués. Non, moins la musique fait de bruit, et plus elle touche. Donnez quelques notes à Pergolèse, donnez-lui surtout quelques voix pures et suaves, et il vous ravit jusqu'au ciel, il vous emporte dans les espaces de l'infini, il vous plonge dans d'ineffables rêveries. Le pouvoir propre de la musique est d'ouvrir à l'imagination une carrière sans limites, de se prêter avec une souplesse étonnante à toutes les dispositions de chacun, d'irriter ou de bercer, aux sons de la plus simple mélodie, nos sentiments accoutumés, nos affections favorites. Sous ce rapport, la musique est un art sans rival ; elle n'est pourtant pas le premier des arts.

La musique paie la rançon du pouvoir immense qui lui a été donné ; elle éveille plus que tout autre le sentiment de l'infini, parce qu'elle est vague, obscure, indéterminée dans ses effets. Elle est juste l'art opposé à la sculpture, qui porte moins vers l'infini parce que tout en elle est arrêté avec la dernière précision. Telle est la force et en même temps la faiblesse de la musique : elle exprime tout, et elle n'exprime rien en particulier. La sculpture, au contraire, ne fait guère rêver, car elle représente nettement telle chose et non pas telle autre. La musique ne peint pas, elle touche ; elle met en mouvement l'imagination, non celle qui reproduit des images, mais celle qui fait battre le cœur, car il est absurde de borner l'imagination à l'empire des images. Le cœur une fois ému ébranle tout le reste : c'est ainsi que la musique peut indirectement et jusqu'à un certain point susciter des images et des idées ; mais sa puissance directe et naturelle n'est ni sur l'imagination représentative, ni sur l'intelligence : elle est sur le cœur ; c'est un assez bel avantage.

Le domaine de la musique est le sentiment, mais là même son pouvoir est plus profond qu'étendu, et si elle exprime certains sentiments avec une force incomparable, elle n'en exprime qu'un très petit nombre. Par voie d'association, elle peut les réveiller tous ; mais directement elle n'en produit guère que deux, les plus simples, les plus élémentaires, la tristesse et la joie, avec leurs mille nuances. Demandez à la musique d'exprimer l'héroïsme, la résolution vertueuse, et bien d'autres sentiments où interviennent assez peu la

Victor Cousin

tristesse et la joie : elle en est aussi incapable que de peindre un lac ou une montagne. Elle s'y prend comme elle peut : elle emploie le large, le rapide, le fort, le doux, etc. ; mais c'est à l'imagination à faire le reste, et l'imagination ne fait que ce qui lui plaît. Sous la même mesure, celui-ci met une montagne, et celui-là l'Océan ; le guerrier y puise des inspirations héroïques, le solitaire des inspirations religieuses. Sans doute, les paroles déterminent l'expression musicale, mais le mérite alors est à la parole, non à la musique, et quelquefois la parole imprime à la musique une précision qui la tue et lui ôte ses effets propres, le vague, l'obscurité, la monotonie, mais aussi l'ampleur et la profondeur, j'allais presque dire l'infinitude. Je n'admets nullement cette fameuse définition du chant, — une déclamation notée. Une simple déclamation bien accentuée est assurément préférable à des accompagnements étourdissants ; mais il faut laisser à la musique son caractère, et ne lui enlever ni ses défauts ni ses avantages. Il ne faut pas surtout la détourner de son objet, et lui demander ce qu'elle ne saurait donner. Elle n'est pas faite pour exprimer des sentiments compliqués et factices, ou terrestres et vulgaires. Son charme singulier est d'élever l'âme vers l'infini. Elle s'allie donc naturellement à la religion, surtout à cette religion de l'infini qui est en même temps la religion du cœur ; elle excelle à transporter aux pieds de l'éternelle miséricorde l'âme tremblante sur les ailes du repentir, de l'espérance et de l'amour. Heureux ceux qui à Rome, au Vatican, dans les solennités du culte catholique, ont entendu les mélodies de Léo, de Durante, de Pergolèse, sur le vieux texte consacré ! Ils ont un moment entrevu le ciel, et leur âme a pu y monter, sans distinction de rang, de pays, de croyance même, par les degrés qu'elle choisit elle-même, par ces degrés invisibles et mystérieux, composés et tissus, pour ainsi dire, de tous les sentiments simples, naturels, universels, qui, sur tous les points de la terre, tirent du sein de la créature humaine un soupir vers un autre monde[22] !

Entre la sculpture et la musique, ces deux extrêmes opposés, est la peinture, presque aussi précise que l'une, presque aussi touchante que l'autre. Comme la sculpture, elle marque les formes visibles des objets, en y ajoutant la vie ; comme la musique, elle exprime les sentiments les plus profonds de l'âme, et elle les exprime tous. Dites-moi quel est le sentiment qui ne soit pas sur la palette du

peintre ? Il a la nature entière à sa disposition, le monde physique et le monde moral, un cimetière, un paysage, un coucher de soleil, l'océan, les grandes scènes de la vie civile et religieuse, tous les êtres de la création, par-dessus tout le visage de l'homme, et son regard, ce vivant miroir de ce qui se passe dans l'âme. Plus pathétique que la sculpture, plus claire que la musique, la peinture s'élève, selon moi, au-dessus de toutes les deux, parce qu'elle exprime davantage la beauté sous toutes ses formes, l'âme humaine dans la richesse et la variété de ses sentiments.

Mais l'art par excellence, celui qui surpasse tous les autres parce qu'il est incomparablement le plus expressif, c'est la poésie.

La parole est l'instrument de la poésie ; la poésie la façonne à son usage et l'idéalise pour lui faire exprimer la beauté idéale ; elle lui donne le charme et la puissance de la mesure ; elle en fait quelque chose d'intermédiaire entre la voix ordinaire et la musique, quelque chose à la fois de matériel et d'immatériel, de fini, de clair et de précis, comme les contours et les formes les plus arrêtées, de vivant et d'animé comme la couleur, de pathétique et d'infini comme le son. Le mot naturel en lui-même, surtout le mot choisi et transfiguré par la poésie, est le symbole le plus énergique et le plus universel. Armée de ce talisman, qu'elle a fait pour elle, la poésie réfléchit toutes les images du monde sensible, comme la sculpture et la peinture ; elle réfléchit le sentiment comme la peinture et la musique, avec toutes ses variétés que la musique n'atteint pas, et dans leur succession rapide que ne peut suivre la peinture, à jamais arrêtée et immobile comme la sculpture ; et elle n'exprime pas seulement tout cela, elle exprime ce qui est à peu près inaccessible à tout autre art, je veux dire la pensée entièrement séparée des sens, la pensée qui n'a pas de forme, la pensée qui n'a pas de couleur, la pensée qui ne laisse échapper aucun son, qui ne se manifeste dans aucun regard, la pensée dans son vol le plus sublime, dans son abstraction la plus raffinée !

Songez-y. Quel monde d'images, de sentiments, de pensées à la fois distinctes et confuses, suscite en vous ce seul mot : la patrie ! et cet autre mot, bref et immense : Dieu ! Quoi de plus clair, et tout ensemble de plus profond et de plus vaste !

Dites à l'architecte, au sculpteur, au peintre, au musicien même,

Victor Cousin

d'évoquer ainsi d'un seul coup toutes les puissances de la nature et de l'âme. Ils ne le peuvent, et par-là ils reconnaissent la supériorité de la parole et de la poésie.

Ils la proclament eux-mêmes, car ils prennent la poésie pour leur propre mesure ; ils estiment et ils demandent qu'on estime leurs œuvres à proportion qu'elles se rapprochent davantage de l'idéal poétique. Et le genre humain fait comme les artistes. Quelle poésie ! s'écrie-t-on à la vue d'un beau tableau, d'une noble mélodie, d'une statue vivante et expressive. Ce n'est pas là une comparaison arbitraire ; c'est un jugement naturel qui fait de la poésie le type de la perfection de tous les arts, l'art qui comprend tous les autres, auquel tous aspirent, auquel nul ne peut atteindre.

Quand les autres arts veulent imiter les œuvres de la poésie, la plupart du temps ils s'égarent, ils perdent leur propre génie, sans dérober celui de la poésie. Mais la poésie bâtit à son gré des palais et des temples, comme l'architecture ; elle les fait simples ou magnifiques ; tous les ordres lui obéissent ainsi que tous les systèmes ; les différents âges de l'art lui sont égaux ; elle reproduit, s'il lui plaît, le classique ou le gothique, le beau ou le sublime, le mesuré ou l'infini. Lessing a pu comparer avec la justesse la plus exquise Homère au plus parfait sculpteur, tant les formes que ce ciseau merveilleux donne à tous les êtres sont déterminées avec netteté ! Et quel peintre aussi qu'Homère ! et, dans un genre différent, le Dante ! La musique seule a quelque chose de plus pénétrant que la poésie, mais elle est vague, elle est bornée, elle est fugitive. Outre sa netteté, sa variété, sa durée, la poésie a aussi les plus pathétiques accents. Rappelez-vous les paroles que Priam laisse tomber aux pieds d'Achille en lui redemandant le cadavre de son fils, plus d'un vers de Virgile, des scènes entières du *Cid* et de *Polyeucte*, la prière d'Esther agenouillée devant Dieu, les chœurs d'*Esther* et d'*Athalie*. Dans le chant célèbre de Pergolèse, *Stabat Mater dolorosa*, on peut demander ce qui émeut le plus de la musique ou des paroles. Le *Dies iræ, dies illa*, récité seulement, est déjà de l'effet le plus terrible. Dans ces paroles formidables, tous les coups portent pour ainsi dire ; chaque mot renferme un sentiment distinct, une idée à la fois profonde et déterminée. L'intelligence avance à chaque pas, et le cœur s'élance à sa suite. La parole humaine, idéalisée par la poésie, a la profondeur et l'éclat de la note musicale, mais elle est

lumineuse autant que pathétique ; elle parle à l'esprit comme au cœur ; elle est en cela inimitable et inaccessible, qu'elle réunit en elle tous les extrêmes et tous les contraires dans une harmonie qui redouble leur effet réciproque, et où tour à tour comparaissent et se développent toutes les images, tous les sentiments, toutes les idées, toutes les facultés humaines, tous les replis de l'âme, toutes les faces des choses, tous les mondes réels et tous les mondes intelligibles !

Arrêtons-nous. Gardons-nous de franchir le seuil de la métaphysique, et d'entrer dans des considérations particulières où de suffisantes études ne nous accompagneraient pas. C'est assez pour nous d'avoir posé les principes et tracé un cadre général. Il appartient à d'autres de remplir ce cadre par des travaux approfondis, d'éprouver ces principes en les appliquant. La science de la beauté vaut bien la peine que de nobles esprits y consacrent leurs veilles et s'efforcent d'y attacher leur nom.

## Notes

1. Pensées sur la Sculpture, etc. — Le Salon de 1765, etc.

2. Œuvres philosophiques du p. André ; bibliothèque Charpentier.

3. Voyez dans la Revue des deux Mondes, 1er août 1845, l'article Du Mysticisme, où se trouve exposée la différence du sentiment et de la sensation.

4. Si on veut faire connaissance avec une réfutation simple et piquante, écrite il y a deux mille ans, des fausses théories de la beauté, on peut lire l'Hippias de Platon, tome IV de notre traduction. Le Phèdre, tome VI, contient l'exposition voilée de la théorie propre à Platon ; mais c'est dans le Banquet, et particulièrement dans le discours de Diotime, qu'il faut chercher la pensée platonicienne arrivée à son développement le plus parfait, et revêtue elle-même de toute la beauté du langage humain.

5. Winkelmann a décrit deux fois l'Apollon, la première fois d'une manière technique, la seconde à grands traits. — Histoire de l'Art chez les anciens, tome I, liv. IV, ch. III, et tome II, liv. VI, ch. VI. Paris, 1803, 3 vol. in-4°.

Victor Cousin

6. Voyez, dans la dernière partie du Banquet, le discours d'Alcibiade, p. 325 du tome VI de notre traduction.

7. Je parle ici, je l'avoue, du Socrate de David, qui me paraît, le genre un peu théâtral admis, fort au-dessus de sa réputation. Outre Socrate, il est impossible de ne pas admirer Platon, écoutant son maître en quelque sorte au fond de son âme, sans le regarder, le dos tourné à la scène visible qui se passe, et abîmé dans la contemplation du monde intelligible.

8. Voyez la première série de nos Cours, t. II, troisième partie : De l'Idée du Bien ; leçons XXIe et XXIIe.

9. Tome VI de notre traduction, p. 316-317.

10. Recherches sur l'art statuaire, Paris, 1805.

11. Paris, 1815, in-folio. Ouvrage éminent qui subsistera quand même le temps aura emporté quelques-uns de ses détails.

12. Réimprimés depuis sous le titre d'Essais sur l'Idéal dans ses applications pratiques, Paris, 1837.

13. Voyez notre traduction, t. XII, p. 116.

14. Orator. « Neque enim ille artifex (Phidias) cùm faceret Jovis formam aut Minervæ, contemplabatur aliquem à quo similitudinem duceret ; sed ipsius in mente insidebat species pulchritudinis eximia quædam, quam intuens in eâque defixus ad illius similitudinem artem et manum dirigebat. »

15. Raccolta di lett. sulla Pitt., t. I, p. 83. « Essendo carestia e de' buoni giudici e di belle donne, io mi servo di certa idea che mi viene alla mente. »

16. Vasari, Vie de Raphaël.

17. Voyez le Gorgias avec l'Argument, tome III de notre traduction de Platon.

18. Il y a telle Provinciale qui, pour la véhémence et la vigueur, ne peut être comparée qu'aux Philippiques, et le fragment sur l'infini a la grandeur et la magnificence de Bossuet. Voyez notre écrit Des Pensées de Pascal, seconde édition, p. 276.

19. Voyez le Jupiter Olympien de M. Quatremère de Quincy.

20. Allusion à la Madeleine de Canova.

21. Voyez la Tempête d'Haydn, parmi les œuvres de piano de

ce maître.

22.   Je n'ai pas eu le bonheur d'entendre moi-même la musique religieuse du Vatican. Je laisserai donc parler un juge compétent, M. Quatremère de Quincy, Considérations morales sur la destination des ouvrages de l'art, Paris, 1815, page 98.

« Qu'on se rappelle ces chants si simples et si touchants qui terminent à Rome les solennités funèbres de ces trois jours que l'église destine particulièrement à l'expression de son deuil dans la dernière des semaines de la pénitence. C'est dans cette nef, où le génie de Michel-Ange a embrassé la durée des siècles, depuis les merveilles de la création jusqu'au dernier jugement, qui doit en détruire les œuvres, que se célèbrent, en présence du pontife romain, ces cérémonies nocturnes dont les rites, les symboles, les plaintives liturgies, semblent être autant de figures du mystère de douleur auxquels elles sont consacrées. La lumière décroissant par degrés, à chaque révolution de chaque prière, vous diriez qu'un voile funèbre s'étend peu à peu sous ces voûtes religieuses. Bientôt la lueur douteuse de la dernière lampe ne vous permet plus d'apercevoir dans le lointain que le Christ, au milieu des nuages, prononçant ses jugements, et quelques anges exécuteurs de ses arrêts. Alors, du fond d'une tribune interdite aux regards profanes se fait entendre le psaume du roi pénitent, auquel trois des plus grands maîtres de l'art ont ajouté les modulations d'un chant simple et pathétique. Aucun instrument ne se mêle à ces accords. De simples concerts de voix exécutent cette musique ; mais ces voix semblent être celles des anges, et leur impression a pénétré jusqu'au fond de l'âme. »

Nous avons cité ce beau morceau, et nous aurions pu en citer beaucoup d'autres, encore supérieurs à celui-là, d'un homme aujourd'hui oublié et presque toujours méconnu, mais que la postérité mettra à sa place. Indiquons du moins les dernières pages du même écrit sur la nécessité de laisser les ouvrages d'art dans le lieu pour lequel ils ont été faits, par exemple, le portrait de Mlle de La Vallière en Madeleine aux Carmélites, au lieu de le transporter et de l'exposer dans les appartements de Versailles, « le seul lieu du monde, dit éloquemment M. Quatremère, qui ne devait jamais le revoir. »

ISBN : 978-1545039151

Victor Cousin

www.ingramcontent.com/pod-product-compliance
Lightning Source LLC
Chambersburg PA
CBHW061449180526
45170CB00004B/1631